DOCUMENTS

POUR SERVIR A

L'HISTOIRE DE LA GYMNASTIQUE

DOCUMENTS

POUR SERVIR A

L'HISTOIRE DE LA GYMNASTIQUE

EN FRANCE

PAR

M. EUGÈNE PAZ

PARIS
—
1881

Au moment où la Gymnastique prend un si grand développement dans notre pays, au moment où il se publie, tant sur les débuts des Sociétés de Gymnastique que sur la fondation de l'*Union fédérale* de ces Sociétés, des récits si étrangement fantaisistes, plusieurs de nos amis qui voient, lisent et se souviennent, ont pensé qu'il serait intéressant, pour les membres aujourd'hui si nombreux de cette Association, d'en connaître l'organisation première d'après des documents authentiques.

Nous nous conformons à ce conseil. Tout ce qui a été fait *pour* ou *par* les Sociétés de Gymnastique, de 1868 à 1873, a été publié par le *Moniteur de la Gymnastique,* journal que nous avons fondé et rédigé constamment seul, *faute d'autres collaborateurs.* (Il est vrai que la Gymnastique, alors complètement délaissée, comptait moins de partisans, moins d'apôtres aussi, qu'en 1881.)

Les articles publiés dans le *Moniteur* et dont nous allons donner, *sans en rien omettre,* tout ce qui a trait aux *Sociétés* et aux personnalités qui ont contribué à leur fondation ou à leur prospérité, ces articles constituent des documents aussi sincères qu'irrécusables. Ils datent d'une époque où l'apostolat de la Gymnastique était plus rude qu'en ce moment, et où ses propagateurs avaient à lutter contre une indifférence, une inertie, un mauvais vouloir incroyables. Nous n'y changerons pas un mot. On y verra nos efforts, nos espérances, nos découragements; les efforts et les services rendus par ceux qui, comme nous, combattaient le grand combat contre la routine et la mollesse de nos contemporains.

A quoi bon, du reste, dénaturer l'histoire? A quoi bon, par des publications frelatées, clandestinement envoyées *aux bons endroits,* par des factums qu'on dissimule comme de mauvaises actions, à quoi bon essayer d'obscurcir ou de torturer la vérité pour s'attribuer des actes dont on n'est point l'auteur et usurper un mérite qui appartient à d'autres ?

On peut égarer le public un instant, on ne l'abuse pas toujours ; la clarté succède à la nuit, la justice à l'iniquité, et le temps a raison de toutes les impostures.

Nous sommes, quant à nous, de ceux qui pensent que le devoir de servir la chose publique est d'autant plus haut qu'il ne mène à rien, d'autant plus grand qu'il ne vaut à celui qui l'exerce que la malveillance, l'ingratitude et l'oubli.

<div style="text-align:right">Eugène PAZ.</div>

1ᵉʳ novembre 1881.

DOCUMENTS

POUR SERVIR A

L'HISTOIRE DE LA GYMNASTIQUE EN FRANCE

Nous terminions ainsi l'article programme du premier numéro du *Moniteur de la Gymnastique* (1ᵉʳ décembre 1868).

Très peu enfin, en assistant à ces formidables conflits humains qu'on appelle des batailles, en méditant sur ces écroulements suprêmes qui amoindrissent tel peuple pour élever tel autre, très peu ont cherché, en dehors des raisons morales ou de simple stratégie, quelque autre cause afférente à ces événements. Si, tout récemment, ils en avaient pris la peine, ils auraient à Sadowa trouvé quelque chose de plus que la désagrégation de l'empire des Haspsbourg ou que la tactique du général Moltke; ils auraient vu d'une part un peuple efféminé par une éducation molle, inerte, passive, et de l'autre une nation rompue depuis des années à toutes les fatigues du corps, assouplie à toutes les difficultés de la lutte, dressée dès l'enfance à l'harmonie de tous les mouvements d'ensemble; et peut-être bien, comme nous l'avons fait nous-même dans le rapport que nous avons eu l'honneur d'adresser à M. le Ministre de l'instruction publique, eussent-ils conclu que la Gymnastique a autant fait pour le triomphe de l'hégémonie prussienne que toutes les fautes commises par le maréchal Benedeck.

Si les Français avaient médité sur ces événements, s'ils avaient envisagé l'éducation physique sous tous ses aspects, s'ils se sentaient animés de toutes les convictions qui se déduisent fatalement de la connaissance de ces faits, l'introduction de la Gymnastique dans nos mœurs serait un fait accompli; il n'y aurait pas un père de famille qui voulût faire de son enfant un être chétif et souffreteux, alors qu'il ne tient qu'à lui de lui donner une poitrine large, des muscles d'acier, une constitution robuste, un sang pur et généreux.

Ah! s'il en était ainsi, on nous dirait, certes, que le *Moniteur de la Gymnastique* est une création opportune qui répond à un besoin véritable.

Soit, mais alors, ce ne serait plus qu'une entreprise, une spéculation.

A d'autres, plus heureux, *cette joie de cultiver une terre toute défrichée où on n'a plus qu'à jeter la semence pour qu'aussitôt l'épi se lève tout chargé de grains*. Notre mission, à nous, est précisément de rendre manifeste ce besoin dont on nous conteste la réalité, de répandre ce goût contre lequel on invoque un éloignement imaginaire; de propager ces faits et cette expérience, d'en pénétrer tous nos concitoyens, de leur répéter toujours et sans cesse la grande devise des anciens : *Un esprit sain dans un corps sain*, absolument comme Caton n'avait d'autres paroles pour le Sénat que son implacable *Delenda Carthago!*

Le rêve que nous caressons n'est point un rêve d'argent. Que la perte soit moindre et le gain nous paraîtra plus grand. Que, par notre journal, nous communiquions à d'autres la foi qui nous anime, que nous fassions tourner au profit du perfectionnement de l'espèce humaine tant de forces gaspillées au détriment de l'intelligence et de la santé; homme, que nous soyons utile à nos semblables; Français, que nous apportions à l'édifice de la prospérité nationale la pierre que nos faibles mains s'efforcent de déplacer, c'est là notre seule, notre unique ambition.

Nous allons donner maintenant, par ordre et par date, quelques extraits de notre publication, particulièrement ceux qui ont trait à la création et à l'organisation des Sociétés de Gymnastique et de cette Union fédérale qui a aggloméré en un faisceau d'une irrésistible puissance les nombreuses Sociétés qui se sont créées par la suite, de cette Union qui a plus fait pour la propagation de la Gymnastique en France que tous les pouvoirs établis.

DERNIÈRES LIGNES D'UN ARTICLE INTITULÉ : QUELS SERONT LES SUJETS TRAITÉS PAR LE *Moniteur de la Gymnastique.*

Un mot encore et nous avons terminé.
En France, dans la région Nord-Est surtout, quelques esprits éclairés sont entrés en lice pour contribuer, dans la limite de leurs moyens, au grand mouvement de la réhabilitation du corps. Ils ont fondé, à l'imitation de l'Allemagne, de la Suisse, de la Belgique, de l'Italie, de l'Angleterre, de la Suède et des États-Unis, des Sociétés où l'on se réunit un nombre de fois déterminé par semaine ; quelques faibles cotisations leur ont permis d'installer le peu coûteux appareil nécessaire à la culture de la Gymnastique ; ils ont avec une rare intelligence élaboré des règlements dont les trois termes capitaux sont : *fraternité, moralité, santé*.

Ces Sociétés, nous les appuierons de toutes nos forces, nous les éclairerons de nos faibles lumières, nous serons, si elles y consentent, le lien qui, de tous leurs efforts épars, fera un faisceau compact, le centre vers lequel convergeront toutes leurs tentatives jusqu'à ce jour contenues dans leur isolement, et le centre aussi qui leur enverra à son tour des encouragements et des avis fraternels.

Ce qu'a fait l'orphéon, cette institution si éminemment populaire, que la Gymnastique le fasse aussi.

Qu'elle organise ses phalanges sur toute la surface du pays, que chacune d'elles ait sa vie propre et que cependant toutes ces forces disséminées sachent, à un moment donné, trouver un point de ralliement. Nous accepterons volontiers cette mission, si ce n'est trop présumer de nos forces et si nos confrères de toutes parts veulent bien nous aider à l'accomplir.

Nous prions toutes les Sociétés de Gymnastique françaises de vouloir bien nous communiquer les renseignements suivants :
1° Le titre qu'elles ont adopté ;
2° La date de leur fondation ;
3° Leurs statuts ;
4° Leur règlement ;
5° Le nombre de leurs membres actifs et honoraires ;
6° Le prix de la cotisation annuelle ;
7° Le nom du président et ceux des membres du comité ;
8° La désignation des exercices ;
9° Combien de fois les membres se réunissent chaque semaine ;
10° La description et les dimensions du local de la Société ;
11° La liste des appareils ou engins gymnastiques.

Le 28 septembre dernier, nous étions à Bruxelles, convié à la grande fête internationale de Gymnastique organisée par les soins de la *Société Libre* de cette ville.

Pour subvenir aux frais d'achat et d'installation du matériel, la *Société Libre de Gymnastique* avait obtenu du gouvernement belge une allocation de 9,000 francs. La ville, de son côté, avait accordé une prime de 8,500 francs et la libre disposition de son magnifique champ de manœuvres.

Tout Bruxelles assistait à ce concours ou plutôt à cette fête, à laquelle ont pris part cent cinquante militaires et trois cent six membres appartenant aux Sociétés suivantes : la Société Libre de Bruxelles, — la Société Allemande de Bruxelles, — le Club gymnastique de Liège, — la Liégeoise, de Liège, — la Nationale, de Dijon, — la Franchimontoise, de Verviers, — la Société Léotard, de Verviers, — la Marchoise, de Marche, — la Gantoise, de Gand, — la Sirène, d'Essival, — la Société d'Achille, d'Anvers, — la Société de Gymnastique et armes, d'Anvers, — Gymnastuksch Volkskring d'Anvers, — la Société du Val Saint-Lambert, — la Société de Charleroi, — la Société de Seraing, — le Deutscher Turnverein, de Londres.

L'arrivée et la réception des gymnastes avait eu lieu la veille, à dix heures du soir, à la gare du Nord, au milieu d'un enthousiasme indescriptible. Les sociétaires étaient escortés par une haie de jeunes gens portant des torches enflammées, et nous ne croyons pas exagérer en évaluant à cent mille le nombre des personnes qui les ont acclamés et accompagnés jusqu'à la place de l'Hôtel-de-Ville. Un vaste pavillon entouré d'une auréole lumineuse avait été dressé en cet endroit pour leur réception. Le bourgmestre et les échevins les ont félicités et ont bu fraternellement avec eux au développement de la Gymnastique en Belgique.

M. Anspach a bien voulu nous adresser quelques paroles trop bienveillantes pour que nous puissions les oublier, et trop flatteuses pour que nous puissions les répéter, et c'est du fond du cœur que nous remercions ici M. Moreau, secrétaire de la ville, de la courtoisie et de l'obligeance qu'il nous a témoignées.

Quant aux gymnastes sociétaires, tous nous ont accueilli comme un camarade et un ami. Aucune réception ne pouvait nous toucher davantage.

Un grand et magnifique concours de Gymnastique a eu lieu au mois d'août dernier sur le terrain du gymnase municipal d'Epinal, le seul gymnase municipal de France ! sous la direction de MM. de Jarry et de Conigliano.

Les Sociétés de Gymnastique de Guebwiller, de Colmar, de Mulhouse, de Nancy et de Vesoul, Sociétés fondées tout récemment, grâce aux efforts de MM. Basler frères, deux savants professeurs suisses, et de l'honorable M. Ziégler, président de l'Association alsacienne, ont rivalisé de force, de hardiesse et d'agilité avec la Société des Vosges.

Nous avons eu le plaisir d'assister à cette fête présidée par le préfet et le maire d'Epinal, et que toute la ville est venue applaudir. Nous adressons ici nos plus sincères compliments à ses intelligents organisateurs.

Il n'y a encore à Paris que deux Sociétés de Gymnastique ; l'une est une Société allemande, l'autre une Société suisse ! ! !

La Belgique possède vingt Sociétés de Gymnastique ; on en a pu voir plus haut, dans notre article sur la brillante fête internationale de Gymnastique à Bruxelles, une nomenclature à laquelle il faut ajouter les quatre suivantes : la *Société Bruxelloise*, la *Société internationale*, les Sociétés de Pépinster et de Verviers.

En Suisse, il existe une association générale de Gymnastique de laquelle relèvent

89 associations particulières, sans compter celles qui ne font pas partie de l'association en question, dite *Association fédérale*.

L'enseignement de la Gymnastique est obligatoire dans toutes les écoles des cantons de Zurich, Berne, Bâle et Argovie ; dans les autres cantons elle est facultative ou obligatoire, selon les communes, à qui on a laissé toute latitude sous ce rapport.

Il existe, à notre connaissance, dix Sociétés de Gymnastique dans le royaume italien, savoir : à Turin, à Florence, à Pise, à Gênes, à Livourne, à Lodi, à Bellia, à Ancône, à Ferrare et à Brescia.

Nous donnerons, dans notre prochain numéro, le nombre exact des Sociétés allemandes. — Nous pouvons d'ores et déjà affirmer qu'il existe près de *deux mille Sociétés* de Gymnastique, comprenant environ deux cent trente à deux cent quarante mille membres !

Liverpool, le 7 décembre 1868.

Mon cher ami,

Je vous communique les quelques renseignements que vous m'avez demandés sur l'enseignement de la Gymnastique en Angleterre.

La plupart des grandes villes de notre pays ont aujourd'hui leur club de Gymnastique ; cependant le mouvement en ce sens ne fait que commencer chez nous. Je dois ajouter que quelques villes, néanmoins, possèdent de remarquables établissements de ce genre. Le premier est sans contredit le *Gymnase de Liverpool*, ouvert par lord Stanley, le 6 novembre 1865 ; les membres sont au nombre de 1,200, dont 900 hommes, 200 femmes et 100 enfants.

Londres possède également une grande institution, c'est le *Gymnase allemand*, situé à Kings-Cross et dirigé par M. E. G. Ravenstein ; il compte 1,000 membres ; le troisième comme importance est celui d'Oxford-Mac-Laren, avec 500 membres.

J'ajouterai que nous allons célébrer demain une grande fête de Gymnastique. Deux mille billets ont été placés pour cette solennité, qui sera présidée par le membre du Parlement pour Liverpool.

Agréez, cher ami, etc.

HULLEY,
Directeur du grand Gymnase de Liverpool.

Janvier 1869.

Que la presse veuille bien agréer ici l'expression sincère de notre gratitude ; nous lui devons beaucoup et nous sommes heureux de le dire et de l'en remercier hautement. La presse de Paris et des départements n'a cessé, depuis quatre ans, de prêter un appui presque unanime à nos efforts ; elle a maintes fois reproduit ou signalé les articles sur la Gymnastique que nous avons publiés dans le *Petit Journal*, le *National*, le *Journal de Paris*, le *Journal Illustré* ; elle a compris que, de toutes les préoccupations concernant la chose publique, une des plus importantes devait être la résurrection de l'énergie physique, qui va toujours en décroissant ; elle a compris que, pour qu'une nation fût composée de vrais hommes, il fallait dans l'éducation de son enfance faire une large part aux exercices corporels. Les organes les plus accrédités du journalisme français, l'*Opinion nationale*, la *France*, le *Constitutionnel*, le *Gaulois*, le *Siècle*, le *Moniteur*, la *Liberté*, le *Journal de Paris*, le *Figaro*, le *Temps*, l'*Époque*, le *Pays*, la *Revue de l'instruction publique*, le *Manuel de l'Instruction primaire*, le *Mémorial diplomatique*, le *Journal des Débats*, le *Petit Journal*, la *Petite Presse*, la *Gironde*, le *Progrès de Lyon*, le *Sémaphore de Marseille*, etc., etc., ont proclamé l'un après l'autre cette incontestable vérité.

En effet, il ne faut point s'y tromper, toute la vitalité des sociétés modernes est ici en jeu, et fatalement la question est *appelée à retentir du haut des tribunes les plus illustres*.

Le Conseil d'Etat, le Corps législatif, le Sénat, en seront saisis au premier jour ; car il n'y a pas d'exemple d'une nation consentant à mourir de consomption alors que le remède lui est signalé sans cesse et qu'il serait si facile de l'administrer.

Nous recevons de M. le Sénateur Blondel la lettre suivante :

Paris, 22 décembre 1868.

Monsieur,

Je viens de lire le premier numéro du *Moniteur de la Gymnastique* ; j'applaudis vivement à cette publication et je vous prie de me compter au nombre de vos abonnés.

Si votre journal ne répond pas, comme vous voulez bien le reconnaître, à un besoin senti, il répond à une nécessité sérieuse et qui ne tardera pas à être généralement comprise.

Pendant que notre population s'étiole, la jeunesse dorée dans de funestes plaisirs, les industriels dans des opérations mécaniques, nos enfants dans des études commencées peut-être trop tôt et trop étendues pour leur âge, les nations du Nord entretiennent leurs forces physiques par des exercices multipliés, sans négliger pour cela des études plus graves, et développent à la fois leur esprit et leur corps.

Je me suis souvent attristé en voyant les jeunes gens de nos campagnes célébrer les fêtes patronales en tuant une oie qu'un bandeau dérobe à leur vue, ou cherchant avec la bouche un anneau dans de la farine, etc., etc.

Ces jeux puérils ont quelque chose de honteux. Ne vaudrait-il pas mieux s'exercer à tous les jeux gymnastiques, qui développent l'agilité, l'adresse et la force ? Votre journal peut trouver là un sujet à traiter et vous auriez rendu un véritable service à notre chère patrie, si vous parveniez à amener la jeunesse de nos villes et de nos campagnes à se livrer à ces mâles exercices, aussi favorables aux mœurs qu'à la santé.

J'ai surtout lu avec beaucoup d'intérêt le passage où vous dites si justement qu'il faut proportionner les exercices à l'âge des enfants, et qu'il ne s'agit pas d'en faire des acrobates, mais des hommes agiles, vigoureux et adroits.

Vous entreprenez une tâche grave, utile, importante ; notre légèreté peut ne pas la comprendre, votre talent la mettra bientôt sous son véritable jour, et le pays vous en devra une éternelle reconnaissance.

Veuillez, Monsieur, agréer l'assurance de ma considération très distinguée.

Léon BLONDEL, *sénateur*,
17, rue du Helder.

FIN D'UN ARTICLE INTITULÉ : LA GYMNASTIQUE SANS INSTRUMENTS A L'USAGE DES ÉCOLES PRIMAIRES

Toutes ces objections ne nous émeuvent que médiocrement ; quand une grande innovation se présente, rien n'est plus facile que de démontrer les difficultés que devra rencontrer sa mise en œuvre. La négation est chose aisée ; mais si les esprits stationnaires opposent au réformateur cet argument, si formidable en apparence, qui s'appelle le Passé, la Tradition, l'Habitude, celui-ci leur oppose, à son tour, l'Humanité, le Progrès, l'Avenir.

Donc aujourd'hui nous venons dire ceci :

Cinquante ou soixante mille de nos écoles sont trop pauvres pour pouvoir effectuer l'achat d'appareils de Gymnastique.

Soit ; mais cela implique-t-il l'impossibilité radicale d'exercer le physique des enfants ?

En aucune façon ; et pour le prouver, nous donnons dès aujourd'hui même, à l'usage de tous ces établissements, une méthode de Gymnastique où la seule nature habilement mise en jeu fait elle-même tous les frais de l'enseignement.

Là, point d'instruments ni d'appareils, ni de locaux spéciaux. Une simple série de mouvements ; une gradation anatomique basée sur la conformation et les moyens du sujet ; une succession d'efforts à la fois doux et énergiques dont chacun a sa raison d'être, son résultat prévu. Que les instituteurs qui voudront bien adopter cette méthode ne s'arrêtent point à l'apparence insignifiante de certains mouvements. Tous ces exercices s'enchaînent et se complètent les uns par les autres ; ils sont combinés de façon à développer l'enfant, à l'assouplir et à le fortifier rapidement.

Cette leçon, dite leçon d'ensemble, et qui se compose de quarante exercices dans lesquels sont comprises les diverses marches d'intermède, convient également aux adultes et même aux hommes d'âge mûr, à l'exception toutefois de quelques mouvements qu'on trouvera annotés en conséquence.

Elle offre, de plus, aux instituteurs et aux institutrices ce double avantage qu'elle permet d'exercer, *d'une manière effective et en fort peu de temps* (vingt minutes environ) un grand nombre d'élèves à la fois.

Certes, la Gymnastique avec appareils offre de plus grandes ressources ; et une salle couverte et spécialement destinée aux exercices du corps répond mieux au but que nous nous proposons. Certes aussi, jusqu'à ce que la connaissance des premiers éléments de Gymnastique ait été imposée à tous les membres de l'enseignement primaire et secondaire, les leçons données par les maîtres inhabiles eux-mêmes laisseront fort à désirer ; mais le point capital est de commencer. Une fois l'impulsion donnée, les obstacles s'aplaniront et tout le monde se dira :

C'était pourtant bien simple !!!

Nous donnons ci-dessous, à titre de spécimen seulement, quelques figures puisées au hasard parmi celles qui composaient notre leçon, que nous avons fait suivre dans notre journal des mouvements d'ensemble avec les haltères, les barres en bois, les barres en fer et les massues.

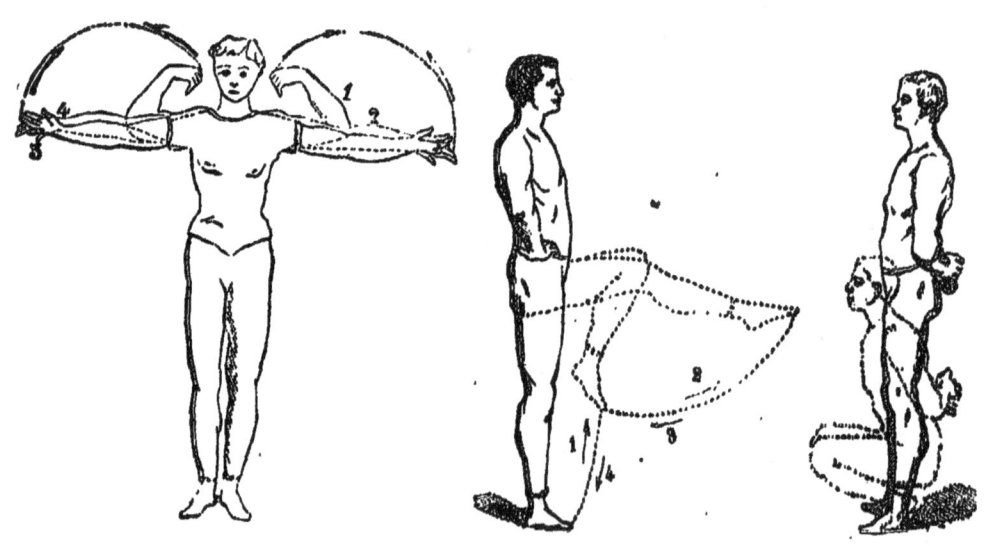

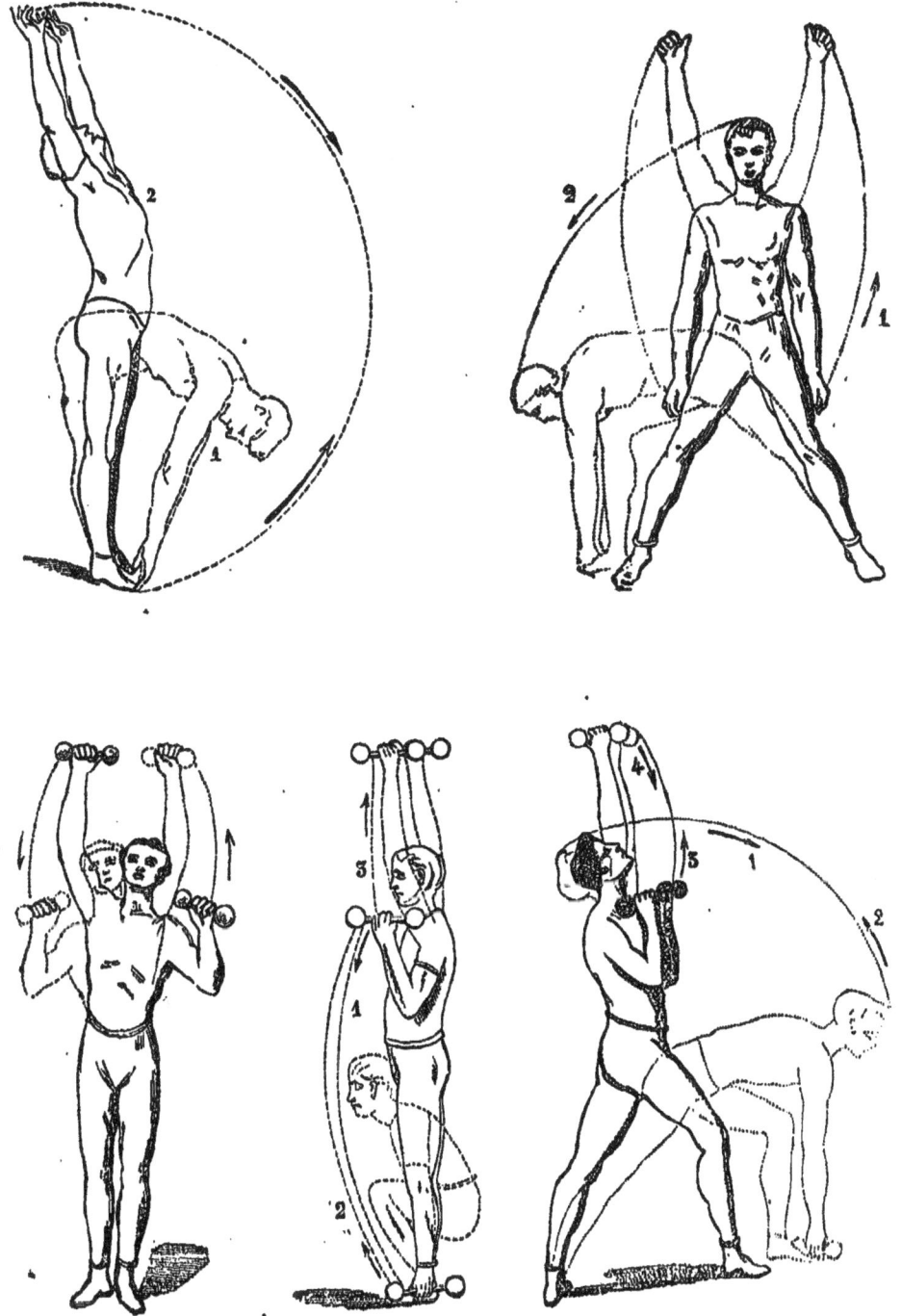

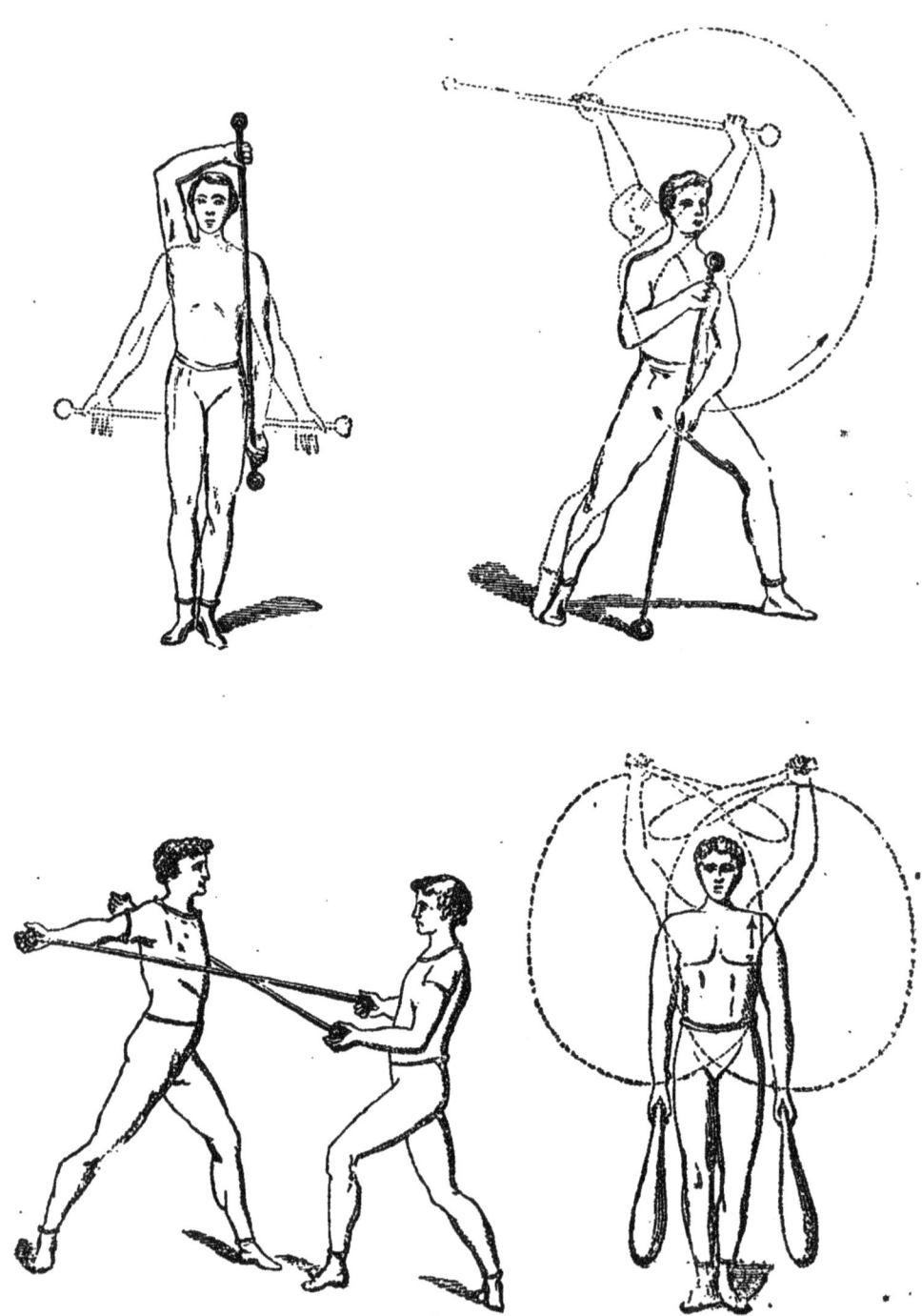

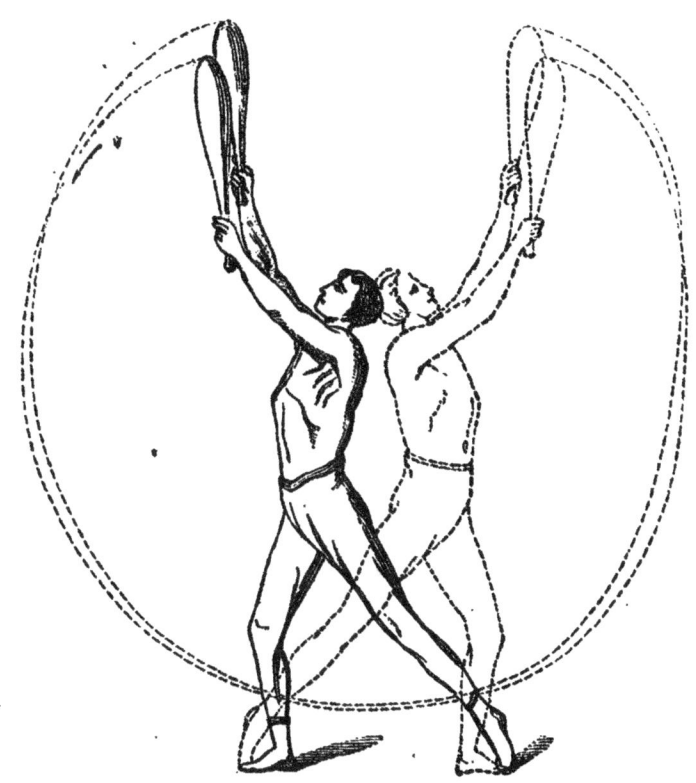

Une Société de Gymnastique vient de se former à Brest.

La ville de Compiègne possède un gymnase communal fondé depuis cinq ans ; 140 élèves des écoles communales y reçoivent gratuitement des leçons hebdomadaires.

Nous avons omis de mentionner, dans notre article sur le concours de Bruxelles, la Société d'Epinal qui, représentée par trois de ses membres, a obtenu deux prix. On a décerné en outre à ce groupe français la médaille commémorative destinée à la Société la plus éloignée.

Le chiffre exact des Sociétés de Gymnastique d'Allemagne est aujourd'hui de 2,183.
Ces Sociétés sont partagées en quinze cercles, dont chacun administre un certain nombre de ces associations.

Nous avons, dans notre premier numéro, omis de mentionner dans la liste des journaux de Gymnastique qui se publient en Europe : le *Gymnaste de Vevey* (Suisse) et la *Palestra*, de Turin.

En Prusse, l'enseignement de la Gymnastique a pris une immense extension. Voici un fait qui le prouve. Récemment une fête de Gymnastique a été célébrée à Berlin par les élèves de l'Ecole supérieure municipale... de jeunes filles.
La fête a été fort gracieuse et s'est terminée par des jeux et des danses.

Une souscription est ouverte dans toutes les Sociétés de Gymnastique de Prusse pour élever un monument à la mémoire de Spiess, qui a tant fait pour la vulgarisation de la Gymnastique en ce pays.

Nous remercions le *Gymnaste belge* du bienveillant article qu'il a bien voulu consacrer à nos travaux.

Cet article, signé d'un nom qui fait autorité en matière de Gymnastique, se terminait ainsi :

« Les œuvres de M. Paz sont écrites avec une grâce, une chaleur qui doit convaincre les plus incrédules. Quelle mère peut résister à la parole sentie qui lui indique les moyens de prévenir les misères des petits enfants, de sa fille, le danger qu'une éducation débilitante fait courir à son fils ? Quel est le législateur qui ne se sentira pas enflammé par ces paroles ardentes pour le bien-être de ses concitoyens et le bonheur de sa patrie ?

« Nous applaudissons donc des deux mains à l'apparition de ces deux ouvrages dont le premier, publié en 1865, en est à sa cinquième édition, car les bons ouvrages de Gymnastique originaux sont rares en français. Ceux-ci ont le mérite d'une grâce entraînante, d'observations justes et de comparaisons frappantes. Nous en remercions l'auteur au nom de la Gymnastique.

« J. CUPÉRUS. »

Février 1869.

Nous annoncions, il y a quelques mois, la fondation, à Strasbourg, d'une nouvelle Société de Gymnastique et nous faisions des vœux pour son développement et sa prospérité. Cette Société est aujourd'hui constituée et va progressant chaque jour. Dans un joyeux banquet, elle réunissait dernièrement ses membres actifs, ses membres associés et quelques-uns de ses amis ; son nouveau président, M. Guillmann, a brièvement exposé l'histoire et la situation de la *Fraternelle*, c'est le nom qu'a pris récemment la nouvelle Société. La *Fraternelle* est presque entièrement composée d'ouvriers, d'artisans, de jeunes employés, et elle mérite qu'on l'encourage et qu'on la soutienne.

Il existe, à Reims, une Société de Gymnastique qui porte le nom de Société Reimoise.

Il est très sérieusement question, dit le *Dinannais*, de créer à Dinan une salle de Gymnastique et d'escrime. Plusieurs jeunes gens de la ville s'occupent activement de ce projet, dont la réalisation paraît assez facile. Ils sont, dit-on, dans l'intention de demander l'autorisation de s'établir provisoirement dans la salle du théâtre.

DERNIERS PARAGRAPHES D'UN ARTICLE SUR LA GYMNASTIQUE
DANS LES ÉCOLES

Nous voulons faire nos enfants *soldats avant l'heure* en raison même de l'ardent désir que nous avons de voir disparaître de nos mœurs le service de sept ans et d'élever à la patrie des régiments de *civils* aptes à la défendre au jour du danger.

C'est pourquoi nous demandons que cet enseignement soit, à l'avenir, organisé avec l'intelligence et la sollicitude qu'il comporte, parce que la Gymnastique scolaire, livrée plus longtemps à des mains inhabiles, fera ainsi défaut à l'humanité, alors qu'elle en a le besoin le plus urgent pour réparer ses forces défaillantes, et nous croyons fermement que M. le Ministre de l'instruction publique est tout à fait de notre avis.

Nous demandons avec instance la création d'une *Ecole normale civile de Gymnastique* qui forme des professeurs pour les écoles, rien que pour les écoles, d'après un programme unique, des principes uniques, une logomachie unique ;

Nous demandons que le Ministre de l'instruction publique convoque, non pas des hautes personnalités étrangères à la Gymnastique et qui ne s'en occupent que le jour où elles ont un rapport à faire sur ce sujet, mais des hommes du métier, le pratiquant chaque jour et le pratiquant depuis longtemps. Ces hommes, en France, sont moins rares qu'on ne pense ; il y en a, tant à Paris qu'en province, surtout en province, de fort intelligents et de très dévoués. Que M. Duruy les réunisse un jour, et, de l'ensemble de toutes ces expériences, de toutes ces bonnes volontés, sortira ce que nous attendons tous : *la grande, fondamentale et unique méthode de Gymnastique française.*

LA GYMNASTIQUE EN ITALIE

Deux personnages distingués, un Anglais, M. Budden, établi depuis longtemps en Italie, et un Italien, M. Saroldi, ont eu l'obligeance de nous donner quelques renseignements qui nous permettent d'établir, sur des documents statistiques, l'état de la Gymnastique de l'autre côté des Alpes.

En 1847, fut fondée à Turin une Société dite *Gymnastique*; ses créateurs étaient au nombre de sept, parmi lesquels M. Obermann, homme remarquablement compétent. On commença par des leçons aux sociétaires; on fit, en outre, un cours gratuit à leurs enfants. L'ensemble des élèves de toute provenance ne fut d'abord que de 200 à 300. Actuellement les lycées seuls de la ville de Turin en fournissent un millier ; diverses autres institutions de jeunes gens en envoient plusieurs centaines. Il y vient en outre toutes les écoles dites *infantiles*, c'est-à-dire de garçons âgés de moins de neuf ans et de filles de tout âge.

Depuis trois ans, la Société remplit, par suite de conventions avec l'Etat et *moyennant une subvention annuelle, l'office d'Ecole normale de Gymnastique.* Elle a délivré, jusqu'à ce jour, 109 patentes de maître et 50 de sous-maître. Ces diplômes sont disséminés sur toute la surface de l'Italie. Quelques-uns ont abandonné le giron du gouvernement pour fonder, à leurs risques et périls, des écoles, des Sociétés et des journaux spécialement affectés à la propagande de la Gymnastique.

En 1868, après bien des difficultés, l'école normale de Turin parvint enfin à ouvrir aussi un cours pour former des maîtresses ; 46 jeunes femmes ont eu le courage de se priver tous les jours des quelques heures de repos que leur laissaient leurs études intellectuelles pour suivre les leçons de ce nouvel enseignement.

Le résultat a été tel, que le ministère de l'instruction publique a senti le besoin d'en généraliser l'application, et d'introduire des cours de Gymnastique dans toutes les écoles féminines du pays. Milan surtout entra en plein dans la voie indiquée. La municipalité de Turin, mise à même de constater les services rendus aux jeunes filles par la Gymnastique, la prescrivit à toutes les classes, même aux plus élémentaires, et cette cité compte aujourd'hui près de cinq mille enfants du sexe féminin et presque autant de jeunes garçons qui se livrent, deux fois par semaine, à ces salutaires et fortifiants exercices.

Résultat certainement digne d'envie pour des villes au moins aussi importantes que Turin, telles que Lyon, Marseille, Lille, Bordeaux, Strasbourg, etc.

Les constructions de la Société gymnastique de Turin ont coûté près de 100,000 francs. Un peu plus de la moitié de cette somme a été fournie *par la municipalité*, qui lui a concédé, de plus, un terrain de 3,000 mètres carrés.

En 1864, un décret royal a institué un cours normal gratuit de Gymnastique près cette Société, qui reçoit à cet effet une indemnité annuelle de 3,000 francs.

Les élèves qui obtiennent de ladite école un certificat d'aptitude, sont nommés

maîtres de Gymnastique dans les écoles publiques. Le président de la Société est M. le chevalier Ernesto Ricardi di Nestro.

De nombreuses Sociétés privées tendent à s'établir en Italie ; il existe plusieurs petits journaux de Gymnastique, mais il serait à désirer qu'il s'y fondât un organe de publicité d'une certaine importance, pour donner l'impulsion et centraliser les efforts.

L'une des Sociétés les plus dignes d'être mentionnées, parmi celles déjà existantes, est celle de Florence, présidée par M. Sébastiano Henzi, fils du sénateur et frère du député de ce nom.

Un excellent usage que nous avons eu déjà l'occasion d'approuver en Allemagne et surtout en Bohême et en Suisse, est celui qui consiste à faire faire, tous les ans, à un certain nombre d'élèves, une excursion dans les montagnes. En 1868, ceux de Turin se sont rendus, par le val de Lanzo, en Savoie, et de là, par le petit Saint-Bernard, à Courmayeur, dans le val d'Aoste.

Ces grandes courses à travers la belle et fortifiante nature élargissent le cerveau en même temps que la poitrine. Elles dilatent à la fois l'intelligence et les poumons, et le cœur s'élève et s'améliore au spectacle de ces incomparables splendeurs !

L'enseignement de la Gymnastique est obligatoire en Italie pour les écoles dites élémentaires, en ce sens que chacune d'elles doit être pourvue d'un professeur chargé de cette branche d'instruction, mais les élèves peuvent refuser de prendre part aux leçons, ce qui pourtant, dit l'un de nos honorables correspondants, *n'arrive jamais !*

Concluons néanmoins que nos voisins ont fait en peu d'années beaucoup de chemin, et félicitons-les sincèrement en souhaitant qu'ils persévèrent dans cette voie si féconde.

LA GYMNASTIQUE EN ALSACE

Nous extrayons d'un article du journal de Mulhouse (23 janvier) le passage suivant, que nous ne saurions trop signaler à l'attention de l'autorité et du corps enseignant :

« Pendant que nous raisonnions, les Allemands, les Suisses s'exerçaient, les Sociétés se formaient : dans chaque ville, dans chaque village, il y avait un gymnase d'hiver et un gymnase d'été ; et, un beau jour, il s'est trouvé que la jeunesse de l'Allemagne et de la Suisse était, au point de vue de la force, de l'agilité et de la souplesse, bien supérieure à la nôtre ; et ce résultat n'avait pas été obtenu au détriment de l'intelligence, car personne n'ignore que l'instruction à tous les degrés et dans toutes les branches est plus forte en Allemagne qu'en France. »

Ces considérations générales, qui sont du plus vif intérêt, aboutissent à une question purement locale, mais qui n'en a pas moins une très grande importance : de toute la France, c'est l'Alsace qui s'est jetée avec le plus d'initiative, de hardiesse et de désintéressement à la remorque du mouvement gymnastique venu de l'autre côté du Rhin. Des établissements libres se sont élevés successivement à Colmar, à Mulhouse, à Soultz, à Guebviller, etc. ; les modiques ressources de simples particuliers en ont fait les frais ; car les municipalités, avec cet enthousiasme négatif qu'elles témoignent pour toutes les choses utiles, ont fait partout la sourde oreille ; nulle part les communes n'ont cédé un pouce de terrain ; nulle part elles n'ont, soit spontanément, soit qu'on les ait suppliées de le faire, donné l'ombre d'une preuve de bonne volonté pour encourager leurs administrés et les aider à aplanir certaines difficultés.

Se peut-il donc que, dans un pays aussi généreux que le nôtre, les pouvoirs communaux se montrent aussi indifférents à ces besoins dont la réalité est recon-

nue aujourd'hui et par les citoyens et par l'Etat? Cela se peut-il en présence des intéressantes populations de villes manufacturières, dont le corps est si terriblement déprimé, la santé si profondément altérée par les travaux de l'atelier!

Si le journal de Mulhouse ne le disait clairement et en toutes lettres, nous refuserions de le croire.

Mars 1869.

LES SOCIÉTÉS DE GYMNASTIQUE

Nous avons reçu la lettre suivante :

Coulommiers, le 3 mars 1869s

Monsieur le Directeur,

Je viens de fonder, à Coulommiers, une Société de Gymnastique.
Je m'empresse de vous en faire part.
La salle de notre gymnase a 22 mètres de long sur 9 de large ; la cotisation de chaque sociétaire est de 30 francs par an.

Votre tout dévoué,

Dr LABURTHE.

Mulhouse. — La Société des *Cadets*, composée de jeunes gymnastes de seize à vingt ans, et présidée par M. Gustave Schœn, organise en ce moment des cours de Gymnastique destinés aux enfants de huit à quatorze ans. Munis de l'autorisation de leurs parents et moyennant une rétribution de 25 centimes par mois (destinés à l'achat des engins nécessaires), les enfants seront admis, deux fois par semaine, à prendre part aux exercices. L'enseignement sera donné gratuitement par les *Cadets* eux-mêmes, qui, en se vouant ainsi à l'instruction des enfants, rendront à la jeunesse de Mulhouse un service signalé. Les cours commenceront vers la fin de mars. Nous n'avons pas besoin de faire ressortir tout ce qu'il y a de méritoire dans le dévouement de ces jeunes gymnastes. La reconnaissance des parents leur est acquise d'avance.

Nice. — Une Société de Gymnastique vient de se fonder à Nice, sous la direction de M. Théodore Keller.

Les membres fondateurs sont déjà nombreux et font la plus active propagande pour recruter des adhérents.

Elbeuf. — Une Société de Gymnastique s'organise à Elbeuf. Nous venons d'en recevoir la nouvelle par M. Guitton, directeur du gymnase de cette ville.

Le Havre. — Une Société de Gymnastique vient de se constituer au Havre, sous le titre de *Société Havraise*.
Le conseil est ainsi composé :

MM. N. Brehm, président,
C. Dasnières, chef de Gymnastique.
Brunet, secrétaire,
Emile Simon, trésorier.

Le droit d'entrée a été fixé à 3 francs, — la cotisation trimestrielle, à 6 francs.

La municipalité de Lille fait, depuis quelque temps, de grands efforts pour propager la Gymnastique dans cette ville.

Elle a construit un gymnase où 16 écoles communales envoient chacune, deux

fois par semaine, environ 120 élèves. L'école normale primaire, composée de plus de 200 jeunes gens, suit également le cours du gymnase communal, dirigé par un de nos plus anciens et de nos plus consciencieux professeurs, M. Madurel.

Enfin la municipalité va faire construire un deuxième gymnase pour les enfants des écoles communales trop éloignées du gymnase actuel.

Le recteur de l'Académie de Douai est un des plus chaleureux partisans du développement physique ; il vient d'en donner la preuve en faisant ouvrir gratuitement le gymnase communal, tous les dimanches, pendant quatre heures, divisées en quatre séries, à toutes les personnes qui désirent s'exercer.

Les amis de la Gymnastique lui en savent un gré infini !

DE LA CRÉATION DES SOCIÉTÉS DE GYMNASTIQUE EN FRANCE

La première condition du bonheur d'un peuple, c'est sa moralité.

Cette grande vérité philosophique dans un journal qui n'a d'autre matière à traiter que le développement de la force, de la souplesse et de l'agilité corporelles, étonnera peut-être bien des gens, mais cet étonnement disparaîtra dès que nous aurons ébauché les vues qui, dans notre pensée, se rattachent à la Gymnastique considérée comme moyen de moralisation.

Qu'on nous permette d'abord une simple question.

Quelle était, il y a vingt-cinq ans, la destinée de l'artisan ?

— Travailler, pour gagner, avec le labeur de chaque jour, le morceau de pain quotidien. Le dimanche et les jours de fête, ou bien encore dans la soirée qui succédait à sa pénible tâche, quels étaient ses plaisirs ? — Il allait au cabaret, y absorbait des liquides malsains, l'alcool qui brûle le sang, tue le courage et pervertit la raison ; enfin, il perdait souvent au jeu le salaire de sa semaine. Quand il avait assez bu pour être ivre, et assez joué pour n'avoir plus une obole, il rentrait chez lui, apportant à la maison cette colère terrible qui provient du mécontentement de soi-même, cette mauvaise humeur sombre et dangereuse à laquelle donne naissance le sentiment d'une misère profonde. Que sa femme, alors, et ses enfants se présentassent à ses yeux, lui demandant ce baiser de paix qui est la joie du cœur, et ce maigre pécule qui est la vie du corps : la honte d'avoir mal fait et de n'avoir plus rien à donner à ces pauvres créatures se transformait en rage brutale, et souvent il battait sa femme parce qu'elle avait hasardé quelques timides remontrances ; il battait ses enfants parce que les pauvrets pleuraient de voir ainsi maltraiter leur mère... et aussi d'avoir faim.

Le spectacle, on le voit, n'était pas fait pour réjouir le philanthrope.

Qu'advint-il depuis ?

Quelques hardis remueurs d'idées et de choses entreprirent d'opposer des réunions morales aux rassemblements déplorables du cabaret ; ils résolurent d'adoucir par la culture d'un art accessible à tous : la musique, les mœurs grossières, quelquefois féroces, d'esprits encore incultes et toujours livrés aux instincts mauvais. Au souffle bienfaisant de ces hommes d'initiative naquit enfin cette grande institution, devenue presque nationale aujourd'hui : l'Orphéon.

Quelques-uns des buveurs se firent chanteurs, d'autres prirent en main, qui un instrument de cuivre, qui un instrument de bois ; la majeure partie abandonna le jeu, ses tentations funestes, ses chutes profondes, et la France se couvrit de Sociétés chorales et de fanfares parvenues aujourd'hui au nombre de sept mille, ce qui, en adoptant pour chaque groupe une moyenne de trente membres, enlève au marchand de vin et à l'estaminet, pour les soumettre à la douce et fraternelle

émulation des luttes artistiques, une armée de *deux cent dix mille* artisans et employés de toute nature.

Est-ce assez admirable?

Eh bien ! ce que la musique a si bien commencé, il appartient à la Gymnastique de l'achever.

Les aptitudes et les goûts sont divers. Tel se complairait dans les jeux gymnastiques, pour qui le chant n'a qu'un médiocre attrait.

Il s'agit donc, et nous y pousserons de toutes nos forces, de trouver en France trois ou quatre cents hommes de bonne volonté d'abord, trois ou quatre mille ensuite qui, par leur fortune et leurs loisirs, puissent prendre la tête du mouvement, organiser dans leurs localités respectives des Sociétés de Gymnastique, recruter des adhérents, établir entre les néophytes le lien sacré de la fraternité ; être assez généreux pour risquer les premiers et très faibles débours, assez bons administrateurs pour y rentrer promptement par la répartition sage et modérée de la cotisation que chacun devra apporter à l'œuvre commune.

Peu ou point de risques à courir ; une légitime part d'influence à acquérir et beaucoup de bien à faire. — En faut-il davantage pour tenter les honnêtes gens ?

Les jeunes hommes bien élevés exerceront, là comme partout, l'ascendant moral et intellectuel qui est le privilège de l'éducation; les moins favorisés par le sort et qui, faute de dispositions musicales, n'ont pu trouver leur place dans l'Orphéon, échapperont à l'ennui et aux dégradations du jeu et de la boisson. S'il était permis d'emprunter, en pareille matière, des mots au vocabulaire commercial, nous dirions volontiers que les Sociétés orphéoniques et gymnastiques sont des comptoirs d'échange, où le riche vend au pauvre de la morale, du divertissement et de la régénération, et où le pauvre paie le riche en monnaie d'estime et de reconnaissance.

Mais nous allons plus loin.

L'Orphéon existe, il fonctionne avec succès. Pourquoi ses présidents ne fusionneraient-ils pas les deux idées et les deux choses ? ce serait le dernier mot du rêve de Platon : A côté de la musique qui adoucit et *effémine*, la Gymnastique qui fortifie et *virilise*.

Cette hypothèse se réalisant, toutes les difficultés d'exécution se trouveraient aplanies. Chaque Société orphéonique jouit déjà de son organisation hiérarchique ; elle a ses règlements ; elle possède des ressources ; elle dispose d'un local. Il n'y aurait de nouveau qu'une plus grande variété dans le plaisir et l'introduction de camarades qui, déshérités sous le rapport musical, s'adonneraient spécialement à la Gymnastique.

Quelles objections encore?

La cherté des appareils ? Nous publierons, dans un de nos prochains numéros, le prix de chaque objet, et l'on verra que les sommes à dépenser se réduisent à une bagatelle, à la condition, bien entendu, de viser, non au luxe ni à la fantaisie, mais au pratique et à l'utile.

La difficulté de réglementation ?

Nous donnons aujourd'hui même un projet de statuts qui, moyennant quelques légères variantes découlant de la situation particulière de chaque localité, pourront, comme ensemble, convenir à toutes.

Sur ce point, d'ailleurs, comme sur tous les autres, nous serons toujours heureux d'être consulté, et notre expérience appartient de droit à tous ceux qui voudront faire un pas en avant dans les voies de la Gymnastique.

Statuts de la Société de Gymnastique de X...

FONDÉE A LE

Article premier

Il est fondé sous le nom de une Société qui a pour but le développement des forces physiques et morales, par l'emploi rationel et hygiénique de la Gymnastique.

L'année sociale commence le

Art. 2.

La Société adopte pour insignes

Constitution de la Société.

Art. 3.

La Société se compose de *membres actifs*, de *membres honoraires* et de *membres d'honneur*.

Art. 4.

Les premiers paient la cotisation et suivent les cours de Gymnastique. Les seconds paient également la cotisation et font à la Société tels dons qu'ils jugent convenable pour assurer sa prospérité; ils ont la faculté d'assister aux cours, mais ne sont point tenus de se livrer aux exercices. Les troisièmes sont nommés à titre gracieux en récompense de services rendus, soit à la Société, soit à la cause de la Gymnastique.

Art. 5.

Le titre de *Dames patronnesses* est accordé aux dames qui, par des donations, encouragent l'œuvre poursuivie par la Société.

Admission.

Art. 6.

Les admissions à ces divers titres sont votées en assemblée générale au scrutin secret et sur la présentation de deux membres de la Société. Le candidat devra réunir au moins les deux tiers des voix des membres présents.

Art. 7.

Pour être reçu membre de la Société, il faut être âgé de seize ans accomplis, et avoir été affiché pendant dix jours sur le tableau de candidature placé dans la salle des exercices.

Art. 8.

Lorsqu'un candidat est admis, il est informé par le secrétaire, qui lui adresse un exemplaire des statuts.

Démission.

Art. 9.

Toute démission doit être adressée au Président, quinze jours au moins avant l'expiration du trimestre.

Exclusion.

Art. 10.

Tout membre dont la conduite serait de nature à porter ombrage à la dignité de la Société, pourra en être exclu par un vote prononcé en assemblée générale à la majorité relative des deux tiers. Il pourra, s'il le juge utile, présenter sa défense devant ladite assemblée et devra, en tout cas, être prévenu huit jours avant la mise à l'ordre du jour de son exclusion.

Cotisation.

Art. 11.

La cotisation est trimestrielle et s'élève pour chaque membre à la somme de

Art. 12.

Tout membre nouvellement admis doit la cotisation entière du trimestre en cours au moment de son admission.

Art. 13.

Chaque membre devra en outre verser, en échange de son diplôme d'admission, la somme de

Art. 14.

Ne sont exempts de ce dernier versement que les membres temporaires qui, n'habitant la ville de qu'à titre transitoire, pourront être admis moyennant le simple paiement de la cotisation annuelle. Passé le délai d'un an, ils doivent, s'ils veulent continuer à être sociétaires, payer le droit d'admission.

Art. 15.

La cotisation sera payée par les membres actifs et les membres honoraires dans la première quinzaine de chaque trimestre.

Le montant en sera versé par le sociétaire soit au siège de la Société, soit chez le trésorier aux heures déterminées à cet effet.

De même pour le *droit d'admission.*

Art. 16.

Le non-paiement à l'expiration du trimestre pourra entraîner l'exclusion du sociétaire par le Conseil, sauf appel devant l'assemblée générale.

Administration.

Art. 17.

Jusqu'à sa constitution définitive, la Société est régie par ses membres fondateurs.

Au jour de sa formation, elle se réunit en assemblée générale et procède à l'élection d'un Conseil composé de huit membres :

 Un président,
 Un vice-président,
 Un secrétaire,
 Un trésorier,
 Un chef du matériel,
 Un gymnasiarque,
 Deux membres adjoints.

Art. 17.

Cette élection se renouvelle tous les ans. — Les membres sortants sont rééligibles.

Art. 18.

Les *membres d'honneur* ne peuvent faire partie du Conseil.

Art. 19.

Le *Conseil* administre la Société et la représente vis-à-vis des tiers ; il veille à la gestion financière et prend toutes les mesures qui ne sont pas du ressort de l'assemblée générale.

Art. 20.

Le *Président* a la signature sociale.

Art. 21.

Sa voix est prépondérante dans les votes du Conseil.

Art. 22.

Le *Vice-Président* seconde le Président et le remplace au besoin.

Art. 23.

Le *Trésorier* est chargé des dépenses et des recettes de la Société.

Toute dépense devra être ordonnancée par le Secrétaire, contrôlée par un des membres adjoints et approuvée par le Président.

Art. 24.

Le *Secrétaire* est chargé de la correspondance, des convocations et de la rédaction des procès-verbaux des séances du Conseil et de l'assemblée générale.

Les lettres écrites par le Secrétaire pour les besoins de la Société devront être signées par le Président.

Art. 25.

Le *Chef du matériel* est chargé de l'achat des appareils; il en surveille la confection, l'entretien et la réparation.

Art. 26.

Le *Gymnasiarque* organise et dirige les exercices, après en avoir soumis le programme à la ratification du Conseil.

Il ne peut faire partie dudit Conseil que tout autant qu'il exerce son mandat gratuitement. S'il est salarié par la Société, celle-ci nommera un troisième *membre adjoint*.

Art. 27.

Le Conseil présente à chaque assemblée trimestrielle un rapport sur la situation financière de la Société.

Assemblées générales.

Art. 28.

La Société se réunit en assemblée générale au moins une fois par trimestre. Excepté dans les cas d'admission, d'exclusion et les questions de comptabilité, toutes les décisions sont rendues à la majorité absolue, à la condition que la moitié plus un des membres soient présents.

Art. 29.

Les membres actifs et les membres honoraires ont seuls droit de vote.

Dissolution.

Art. 30.

La Société ne pourra être dissoute que dans le cas où, réduite à quinze membres, les deux tiers au moins de ces quinze membres en demanderaient la dissolution.

Art. 31.

En cas de dissolution de la Société, les fonds subsistants recevraient telle destination que déciderait la majorité des membres faisant encore partie de la Société; — sous cette seule réserve, que les sommes en disponibilité ne pourraient, en aucun cas, tourner au profit personnel de ces sociétaires.

Règlement du Gymnase.

Art. 32.

Les exercices auront lieu aux jours et heures fixés par l'assemblée générale.

Art. 33.

Après un premier appel, tous les membres exécuteront les mouvements préliminaires *dits d'ensemble*, sous la direction du Gymnasiarque.

Les gymnastes seront ensuite divisés en sections suivant leurs aptitudes. Chaque section se rendra, sous la conduite de son moniteur respectif, à l'appareil qui lui sera désigné et passera successivement aux autres engins dans l'ordre indiqué par le Gymnasiarque.

Art. 34.

A la suite d'un concours qui a lieu au commencement de chaque année, les moniteurs sont proposés par le Gymnasiarque à l'assemblée générale, qui a seule qualité pour les nommer.

Un concours de classement auquel prendront part tous les gymnastes aura lieu à la fin de chaque trimestre, sous la direction du Gymnasiarque.

Les gymnastes seront, à la suite de ce concours, placés dans le peloton correspondant à leur force.

Art. 35.

Les moniteurs sont au nombre de deux par section; l'un a titre de moniteur; le second de *moniteur suppléant*.

Le nombre de membres composant chaque section ne pourra s'élever à plus de douze.

Art. 36.

Il est défendu de changer de section sans l'autorisation du Gymnasiarque. Pendant les leçons, les gymnastes montreront la déférence la plus complète envers le Gymnasiarque et les moniteurs particuliers.

Ces derniers ne doivent jamais perdre de vue l'élève qui travaille. Leur devoir est de l'encourager, de le soutenir et de lui éviter toute chute ou accident.

ART. 37.

Les cours de Gymnastique durent une heure. — Les exercices sont ensuite facultatifs, mais soumis cependant aux règles d'ordre et de prudence adoptées par le Conseil.

ART. 38.

Il est interdit de fumer et de prendre aucune consommation pendant les exercices.

ART. 39.

Le Gymnasiarque donnera, au moins une fois par semaine, une leçon spéciale aux moniteurs.

ART. 40.

Il est créé un cours de Gymnastique gratuit en faveur des enfants des sociétaires.
Ce cours aura lieu fois par semaine.
Fait à, en assemblée générale, le

LE DÉCRET SUR LA GYMNASTIQUE

L'accueil fait par la presse au décret qui proclame la Gymnastique obligatoire dans tous les lycées et les collèges a été unanimement sympathique, ou plutôt non. Au milieu de ce concert de suffrages il s'est élevé deux notes discordantes, et nous ne saurions dire combien a été grande notre surprise quand nous en avons découvert les auteurs.

L'un, c'est le journal le *Monde*. Le *National*, par la plume de notre ami E. de Labédollière, l'a réfuté avec assez d'énergie pour qu'il n'y ait pas lieu d'y revenir. Nous ne voulons constater en passant qu'un seul point, c'est celui-ci : Dans l'éducation des séminaires, les exercices corporels occupent généralement une place très importante, et alors que la Gymnastique était encore fort mal établie dans les lycées et complètement inconnue dans les écoles primaires, nous l'avons trouvée très convenablement installée dans la plupart des écoles chrétiennes.

Que l'honorable feuille cléricale ait accablé de sa sanglante ironie la mesure prise par M. le ministre de l'instruction publique, c'est qu'elle a contre M. Duruy un certain nombre de colères en disponibilité, tout en nourrissant secrètement la plus grande sollicitude pour son dernier acte administratif.

L'esprit de parti n'en commet pas d'autres !

Le deuxième adversaire de la Gymnastique obligatoire s'est rencontré dans le *Pays*, et, chose étrange ! le signataire de l'article où elle est combattue se trouve être précisément M. Lomon, *secrétaire de la rédaction de ce journal*, M. Lomon, que nous prenions pour un chaleureux partisan de nos idées, et qui, plus d'une fois, et notamment dans la feuille qui nous occupe, a soutenu avec un véritable talent la cause à laquelle il se montre hostile aujourd'hui.

Que peut signifier ce brusque revirement ? Nous avons tout lieu de croire qu'en lisant le *Pays* du 6 février, M. Lomon a *dû être bien surpris* d'avoir lancé contre le décret de M. Duruy un réquisitoire si complètement en désaccord avec ses principes personnels.

Mystère ! profond mystère !

Relevons, avant de terminer, une grave erreur scientifique commise par M. Lomon, puisque, enfin, c'est M. Lomon qui est venu s'égarer en cette galère. Il s'exprime ainsi :

« La meilleure Gymnastique est celle qui se fait tous les jours, sans professeurs,

» dans les campagnes, c'est le travail manuel, c'est la lutte avec la terre, avec la
» nature, avec les éléments, c'est la vie du charpentier, du forgeron, du labou-
» reur, du pêcheur, etc., etc. »

Ce beau raisonnement, qui, au premier abord, paraît presque irréfutable, ne repose absolument sur rien de sérieux.

Toute profession, quelque fortifiante qu'elle soit, finit par déterminer quelque défaut plastique, c'est-à-dire l'exagération de certains membres au détriment de certains autres, et, de plus, une mauvaise attitude du corps.

Ces inconvénients ne peuvent disparaître qu'à la condition de rétablir l'équilibre dans la répartition des forces, et telle est précisément la mission qui incombe à la Gymnastique, aussi bien à la campagne qu'à la ville.

Veut-on quelques exemples ?

Les danseurs ont le jarret puissant ; leurs bras sont grêles, leur poitrine étroite.

Les maîtres d'escrime et les élèves qui fréquentent la salle avec assiduité ont la hanche droite creusée en dedans et le côté gauche beaucoup moins développé que l'autre.

Les nerfs et les muscles de la main et du poignet deviennent, chez les violonistes et les pianistes, d'une vigueur et d'une élasticité rares. Ils ont aussi la région thoracique affaiblie et très peu de force musculaire.

Les joueurs de paume ont une main et une épaule plus grosses que l'autre. Les forgerons de même.

On ne nous taxera pas d'exagération si, pour terminer, nous disons que les gens de la campagne sont presque tous voûtés.

Nous avons à notre appui un témoin qui fait autorité dans la matière : c'est la théorie militaire, qui, dans la première partie de l'*Ecole du soldat*, s'exprime en ces termes sur la tenue des campagnards :

« L'instructeur observera que la plupart des recrues ont la mauvaise habitude de baisser une épaule, de creuser un côté ou d'avancer une hanche, surtout la hanche gauche : il devra s'attacher à corriger ces défauts. »

Plus loin, en parlant de la nécessité d'effacer les épaules, la théorie, ce compendium de trois siècles d'expériences, justifie ainsi cette exigence :

« Parce que si l'homme avait les épaules en avant, le dos voûté, *ce qui est le défaut ordinaire des hommes de la campagne*, il ne pourrait, etc., etc. »

Est-ce assez clair ? Et le *Pays* est-il convaincu que les villages ne fournissent pas autant d'Antinoüs qu'il s'était plu à le croire ?

Nous l'espérons pour lui, et nous allons plus loin.

Nous demandons pour l'adulte des campagnes cette Gymnastique qui vient d'être rendue obligatoire pour les enfants.

Dans notre article sur les Sociétés de Gymnastique, nous avons déploré les funestes conséquences de l'ivresse et du jeu et indiqué le remède à opposer à ces vices destructeurs.

Ce que nous avons dit de l'ouvrier, nous le dirons avec non moins d'énergie du paysan.

En effet, suivons ce dernier le dimanche, au sortir de l'église ; que fait-il ? il court à la guinguette. Les cartes sont mises, il joue et il boit jusqu'au soir. Est-il jeune, ardent, il s'amuse du mieux qu'il peut, et il n'est pas rare de voir tel dimanche avoir, quelques mois plus tard, de tristes conséquences. D'autres, moins portés au jeu ou à la galanterie, s'assoient solitaires sur quelque vieux banc vermoulu, solitude intellectuelle d'où naissent le plus souvent l'envie, la cupidité et tous les autres vices caractéristiques de nos populations rurales.

Il ne faut point, au village, songer à l'esprit d'association pour combattre l'igno-

rance, l'égoïsme et les défaillances morales. Quelques individus clair-semés ne peuvent recourir aux mêmes moyens qu'une agglomération de dix, vingt, cent mille citadins.

A la ville, de très modiques cotisations répétées un grand nombre de fois finissent par constituer un fonds social important, et c'est ce qui permet aux citadins de fonder des Sociétés d'orphéon ou de Gymnastique.

A la campagne, il n'en peut être de même. Il faut que les conseils municipaux prennent l'initiative.

Nous voudrions que la jeunesse des champs trouvât sur la place du village quelques modestes appareils de Gymnastique ; que l'émulation, la gaieté, le tapage, la vie trouvassent là leur indispensable exutoire. Nous voudrions que le jeune laboureur perdît, en se livrant à ces joyeux exercices, cette lourdeur disgracieuse et cette voûture des reins que le travail quotidien finit par lui imprimer. L'homme est fait pour marcher le corps droit, les yeux fixés vers le ciel. Le type de la beauté humaine se perd à la ville par les raffinements du plaisir, dans les bourgs par l'abrutissement du corps et de l'esprit.

Mais, vont s'écrier tous les gens bien sages qu'épouvante tout ce qui dépasse le niveau de leur raison, mais vous voulez donc ruiner nos communes? la dépense des engins de Gymnastique est de beaucoup au-dessus de leurs moyens.

Erreur ! cinquante à cent francs, voilà le terrible budget que provoquera, dans chaque village, l'exécution de notre projet.

Est-ce un peu de bois qui fait défaut aux communes? Non, la plus pauvre a bien encore assez d'argent pour trouver de quoi établir deux barres parallèles et un portique.

C'est donc la main-d'œuvre?

Ce n'est rien de tout cela. Voulez-vous connaître l'ennemi? C'est la routine, cette vieille paralytique que tout mouvement effraie, que toute innovation fait tomber en syncope.

Mais il est des courants trop rapides pour qu'on essaie de leur résister. La Gymnastique est aujourd'hui proclamée d'utilité publique et les sentinelles ne lui feront pas défaut pour défendre ses œuvres.

M. le Ministre de l'instruction publique vient d'abonner tous les Lycées et toutes les Ecoles normales primaires de France au *Moniteur de la Gymnastique*.

M. Moreau, secrétaire de la ville de Bruxelles, nous apprend que le directeur de l'instruction publique au ministère de l'intérieur vient de faire prendre, chez notre éditeur, trois cents exemplaires de notre livre : *La Santé de l'Esprit et du Corps par la Gymnastique*, pour les distribuer aux instituteurs et aux écoles de la Belgique.

Nous prions le gouvernement belge d'agréer l'expression de notre profonde gratitude.

Avril 1869.

Le journal *la Palestra*, de Turin, a bien voulu nous consacrer les lignes suivantes, dont nous sommes vivement touché :

M. Eugène Paz, directeur du Grand Gymnase de Paris, s'est fait le propagateur de la Gymnastique en France et il a réussi dans son entreprise.

Vouloir, c'est pouvoir, disait Michel Lessona.

En 1865, M. Paz a publié, chez Hachette, un premier opuscule : *La Santé de*

l'*Eprit et du Corps par la Gymnastique*, qui est arrivé à sa sixième édition; un autre travail, *La Gymnastique obligatoire*, a atteint sa troisième édition; enfin, au mois de décembre dernier, il a fondé un journal, le *Moniteur de la Gymnastique*, dans lequel il poursuit avec ardeur la tâche qu'il s'est imposée.

Le temps et l'espace nous font également défaut pour apprécier dignement les deux ouvrages cités. Nous le ferons ultérieurement. Constatons seulement que les efforts de M. Paz ont été couronnés par un succès complet.

M. Duruy, Ministre de l'instruction publique, a chargé l'auteur de visiter les différents établissements de Gymnastique en Europe ; le 18 avril 1868, M. Paz a présenté son rapport sur cette mission, et le 3 avril 1869, l'Empereur confirmait un décret proposé par le Ministre et portant que désormais la Gymnastique ferait partie du programme des études obligatoires des lycées, des collèges et des écoles communales.

Tel a été le résultat dû à la persévérance, à la bonne volonté, au dévouement d'un homme. Sans M. Eugène Paz, Paris n'aurait ni son Grand Gymnase modèle, ni son journal de Gymnastique, et la France, du moins à présent encore, serait privée du bienfait de l'enseignement obligatoire de la Gymnastique.

Il est vrai qu'il existe à Paris d'autres établissements de Gymnastique, tels que ceux de M. Triat, du Dr Braud et autres, mais M. Paz eut la bonne inspiration de démontrer, par ses livres, la nécessité de la Gymnastique obligatoire dans les écoles, et il l'a obtenue ; aujourd'hui, il continue à propager son idée avec son journal : certes, nous ne voulons en rien diminuer le mérite des autres maîtres ou directeurs d'établissements de Gymnastique de Paris, mais il faut déclarer que M. Paz a bien mérité de la Gymnastique en France, et nous comptons fermement que l'Italie aura un jour son Paz, qui saura donner à la Gymnastique en Italie la même impulsion que lui a donnée cet homme de cœur en France.

LES SOCIÉTÉS DE GYMNASTIQUE

Notre article sur l'utilité des Sociétés de Gymnastique a rencontré un accueil si sympathique, les faits sont venus si prompts et si nombreux à l'appui de la croisade que nous avons entreprise, que nous en sommes aussi surpris qu'enchanté.

Nous pouvons l'affirmer aujourd'hui ; avant qu'un an soit écoulé, un multiple réseau de Sociétés privées sillonnera en tous sens le sol de notre patrie.

Nous prions les hommes de cœur et d'intelligence qui ont compris notre pensée et nous ont envoyé leurs encouragements, d'accueillir l'expression de toute notre reconnaissance.

La plus grande joie que puisse éprouver celui qui épouse résolûment une idée, c'est de la voir s'infiltrer d'abord timidement dans le public, de la voir ensuite, comme le flot envahissant, s'élever et grandir à vue d'œil, entraînant dans un élan irrésistible tous les obstacles, tous les préjugés qui s'opposaient à son triomphe !

La Gymnastique en est là maintenant ; elle touche à sa période d'envahissement.

Merci à tous ceux qui nous ont aidé dans cette tâche; merci surtout à ceux qui ont pris l'initiative locale, base de toute réussite collective.

C'est en Alsace qu'ont été fondées les premières Sociétés de Gymnastique, grâce aux efforts persévérants de deux professeurs suisses d'un véritable mérite, MM. Basler frères.

Honneur à ces vaillants pionniers !

A l'œuvre encore et du courage, car le travail humain est ainsi conçu, que plus on fait, plus il reste à faire.

Créons nos Sociétés ; que chacune s'organise selon ses aspirations et ses ressources particulières ; puis, quand ce multiple enfantement sera terminé, viendra une autre tâche.

Il s'agira de fusionner tous ces éléments épars et *de fonder la grande fraternité des Gymnastes du pays entier*.

Les Sociétés de Gymnastique se multiplient. La ville de Lyon en possède une qui a nom *l'Herculéenne !* de fondation toute récente.
Son conseil est composé comme suit :
MM. DARLE, président ;
DELORME, secrétaire ;
FEUILLET, trésorier.
La cotisation est de 9 francs par trimestre, soit 36 francs par an. Les deux tiers de cette somme sont affectés au paiement de la location du gymnase, qui a comme dimensions : 25 mètres de longueur sur 13 mètres de largeur et 10 mètres de hauteur.

Nous apprenons avec plaisir la transformation de la Société du *Sport nautique de la Meurthe* en Société de Gymnastique.
Le président, M. Butte, se propose de donner à la population nancéenne la plus vigoureuse impulsion pour le goût et le développement des exercices corporels.
La Société du *Sport nautique* a obtenu de la ville de Nancy la libre disposition d'un local de 18 mètres de longueur, sans compter les dépendances.
Après à peine un mois d'existence, elle compte déjà 74 membres actifs et 160 membres honoraires, dont les enfants des deux sexes reçoivent une précieuse éducation gymnastique.
Nous ne pouvons que féliciter la Société de Nancy et lui faire parvenir tous nos souhaits pour l'heureux couronnement de ses efforts dans cette voie.
La commission du *Sport nautique* de la Meurthe est composée comme suit :
MM. Edouard BUTTE, président ;
Gonzalès RÉGNAULT, vice-président ;
Léon DUCRET, trésorier ;
PLEUTGEN, secrétaire ;
MM. ALLIAUME, THIERRY, THIÉBAULT, MILLOT, PAPELIER, BOUTTIER, WILS et LEVYLICLE, commissaires.

Strasbourg compte actuellement deux Sociétés de Gymnastique : l'une, de création récente, a pour nom *la Fraternelle*; l'autre, pour se distinguer de cette dernière, a pris le titre d'*Ancienne Société de Gymnastique de Strasbourg*.
L'ancienne Société compte 60 membres.
Le comité est ainsi composé :
MM. Eug. DIEMER, président ;
J. FLACH, secrétaire ;
Ed. WOLFF, trésorier ;
MERTZ, chef du matériel ;
Alf. WOLFF, gymnasiarque.
Les membres se réunissent deux fois par semaine pour la Gymnastique, et deux fois pour l'escrime.
Le local a une surface de 140 à 150 mètres, la hauteur est de 7 mètres.

L'*Ancienne Société* de Gymnastique de Strasbourg organise, de concert avec la Société de Tir de cette ville, une fête de Gymnastique et de tir, à laquelle sont conviées les Sociétés voisines françaises et étrangères.
Cette fête aura lieu au mois de juin.

Nous publions aujourd'hui, pour faire suite à nos exercices d'ensemble sans

appareils, une série de mouvements s'exécutant avec des haltères. Le poids de ces haltères peut varier de 6 à 12 kilog. la paire, selon l'âge et la force de l'élève.

(En principe, adopter un numéro plutôt au-dessous qu'au-dessus de sa force.)

Nous avons fait ce travail dans un triple but :

1° Fournir aux Sociétés de Gymnastique le complément de la leçon d'ensemble publiée dans nos trois derniers numéros;

2° Fournir de même aux personnes qui veulent s'exercer chez elles, un complément d'exercices plus énergiques, mais toujours faciles, efficaces et peu dispendieux;

3° Cette leçon convient également aux élèves des lycées, des collèges et des écoles normales primaires, âgés de plus de quinze ans, et, *en l'absence d'autres appareils*, constitue, avec les exercices précédents, une Gymnastique quotidienne suffisante pour entretenir merveilleusement la souplesse, la vigueur et prévenir les maladies.

Nous recommandons instamment aux Sociétés d'ouvrir leurs séances par les exercices collectifs. Ce mode de procéder leur permettra, en réunissant tous les sociétaires, de faire d'une façon régulière l'appel des membres présents, chose essentielle au point de vue de l'ordre et de la discipline.

Mai 1869.

LES RÉPONSES AU CANARD DU FIGARO

Le 18 avril dernier, on lisait dans le *Figaro* :

« *Depuis l'introduction de la Gymnastique dans les lycées, il y a eu quarante-trois accidents dont neuf ont été suivis de mort. — Un nouveau malheur de ce genre vient d'arriver dans un pensionnat de jeunes gens, un élève a été frappé, au gymnase, par une poutre tombée du cintre.* »

Nous prîmes immédiatement la plume et adressâmes à M. de Villemessant la lettre suivante :

« Monsieur le rédacteur,

« A propos d'un accident arrivé à la Villette, le *Figaro* d'aujourd'hui prétend que, d'après un relevé statistique, on a constaté, depuis l'introduction de la Gymnastique obligatoire dans les écoles, quarante-sept accidents, dont neuf suivis de mort.

« Sans vouloir m'arrêter à ces chiffres, que j'ai lieu de croire complètement erronés, permettez-moi de trouver peu opportune la publicité donnée à un tel fait, au moment même où l'esprit public vient enfin, après de si pénibles efforts, de reconnaître la nécessité de la Gymnastique. Est-ce bien au *Figaro* qu'il appartenait de se faire ainsi l'auxiliaire de la routine et du parti pris ?

« Il est évident que les élèves des lycées courent plus de chance de se fouler le pied en sautant au tremplin qu'en déclinant : *rosa, la rose*. Mais serait-il bien juste de mettre quelques accidents isolés en balance avec les énormes résultats obtenus sur une génération entière ? A ce compte : les fusils éclatent, on ne devrait pas chasser, — on se noie, on ne devrait pas apprendre à nager, — on tombe de cheval, on ne devrait jamais y monter, — on meurt d'indigestion, on ne devrait plus manger.

« Oui, tout exercice, tout mouvement, même le plus simple, a son danger, et si minime que soit la part du feu, il faut la faire. Les fabriques de cartouches, qui sautent si fréquemment, sont-elles beaucoup plus utiles que la Gymnastique? Dans dix ans, celle-ci aura augmenté de plus de cinq années la durée moyenne de la vie humaine ; soit, sur une population de quarante millions d'âmes, deux cent millions d'années ! Il faudrait que beaucoup de citoyens eussent eu le malheur de se casser les reins en tombant du trapèze, pour absorber seulement la cent millième partie de ce bénéfice.

« Les rares accidents qui arrivent pendant les cours de Gymnastique sont, du reste, presque tous motivés par des *vaillantises* qui n'ont rien de commun avec la Gymnastique proprement dite. C'est un peu l'histoire de celui qui, devant être sauvé par l'application d'un vésicatoire sur le bras, se tuerait en l'avalant.

« Toute espèce de danger sera du reste complètement écarté le jour où l'éducation corporelle des enfants sera, comme en Allemagne, confiée, non pas à des militaires plus braves que prudents, mais à des professeurs spéciaux ayant appris, dans des écoles normales de Gymnastique civile l'art d'exercer le corps et de le développer rationnellement.

« Veuillez agréer, etc.

« Eugène Paz. »

Et nous avions bien raison de protester, car le lendemain le *Figaro*, qui avait bien voulu insérer notre lettre, recevait le communiqué suivant :

Le journal le *Figaro*, dans son numéro du 17 avril, parle d'une enquête qui aurait été faite sur les résultats de l'introduction de la Gymnastique dans les lycées. Ce journal prétend que, « depuis la mesure prise, il y a eu quarante-trois accidents dont neuf ont été suivis de mort. » Il n'y a eu aucune enquête : mais l'administration, qui est tenue au courant jour par jour de ce qui se passe dans les lycées et collèges, n'a eu connaissance d'*aucun* accident. Il est étrange qu'on se plaise à inquiéter les familles par des assertions aussi complètement erronées.

(*Communiqué.*)

LES SOCIÉTÉS DE GYMNASTIQUE

Benfeld (Bas-Rhin), 5 mai 1869.

Monsieur le Directeur,

J'ai le plaisir de vous annoncer que je viens de fonder dans notre petite ville une Société de Gymnastique.

Les membres actifs sont déjà au nombre de vingt, chiffre qui dépassait toutes mes espérances, et qui certainement ne fera qu'augmenter au fur et à mesure que s'évanouiront les préventions ridicules contre la Gymnastique.

Dès que les choses seront définitivement arrêtées, je vous ferai parvenir les renseignements que vous demandez dans le premier numéro de votre *Moniteur*.

Agréez, etc.

Ed. Sieffermann, docteur en médecine.

L'autorisation préfectorale vient d'être demandée pour une nouvelle Société en voie de formation dans le but de développer les forces physiques par l'emploi rationnel et hygiénique de divers exercices, tels que Gymnastique, escrime, sabre, canne, boxe, lutte, adresse française, etc.

La *Gymnique*, présidée par M. Reichenbach, aura son siège rue Séry, 27.

Le professeur de la Société est M. Bouquetot, dont nous avons eu plus d'une fois l'occasion de reconnaître le talent.

La *Gymnique* poursuit un but sérieusement utile. Nous souhaitons que le succès le plus complet couronne ses espérances.

(*Courrier du Havre.*)

SOCIÉTÉS DE GYMNASTIQUE DE STRASBOURG

Monsieur le Directeur,

Dans votre dernier numéro, vous avez eu l'obligeance d'annoncer que notre Société organisait une fête internationale de Gymnastique, pour le 6 juin prochain. Aujourd'hui nous venons vous prier de faire en notre nom un appel cordial à

toutes les Sociétés françaises qui n'auraient pas reçu d'invitation directe ; toutes sont conviées, tous les gymnastes seront accueillis en amis, en frères. Ne sommes-nous pas solidaires, nous tous qui travaillons au triomphe de cette grande et belle cause de la Gymnastique, à laquelle vous avez rendu de si signalés services? Et n'est-ce pas en unissant nos efforts, en nous appuyant sans cesse les uns sur les autres que nous atteindrons le plus sûrement notre but?

Agréez, etc.,

Le Secrétaire,
J. FLACK.

N. B. — Les Sociétés qui voudraient prendre part à la fête sont priées de nous le faire savoir avant la fin du mois, en nous indiquant le nombre des membres qu'elles comptent nous envoyer. — La Compagnie des chemins de fer de l'Est doit accorder une réduction de 50 0/0.

Nous apprenons la fondation d'une nouvelle Société, *le Cercle Gymnastique liégeois.* Elle date du 1er février dernier, a pour président M. Ferd. Detienne et pour secrétaire M. Gérard Tilkin.

(*Gymnaste belge.*)

Une nouvelle Société de Gymnastique vient de se fonder à Anvers, sous le nom de *Club Gymnastique anversois.*

Président, A. Coulomb ; secrétaire, Ch. Moreels ; gymnasiarque, L. Marchal.

Nous venons de publier le programme de l'enseignement de la Gymastique dans les lycées et les collèges, nous n'en dirons rien aujourd'hui, si ce n'est que ce programme eût gagné énormément à être réduit de moitié et à être l'œuvre d'une commission composée, par fractions égales, de médecins, de fonctionnaires de l'Université et, par dessus tout, de professeurs de Gymnastique.

On nous permettra de déplorer que ce dernier élément n'ait été représenté que par un *unique capitaine de sapeurs-pompiers!*

Juin 1869.

LE CONCOURS DE STRASBOURG

Ils étaient là cinq cents.

Cinq cents jeunes hommes vigoureux, intrépides, ardents, heureux de faire assaut de force et d'agilité avec leurs émules accourus de toutes parts.

La chaleur était accablante, qu'importe ?

Ils étaient là, tête nue, et, d'un pas calme et ferme, ils parcouraient le terrain brûlant.

On eût dit un troupeau de lions.

Doux et dociles comme des enfants, attentifs à la voix de leur chef, ils exécutaient les mouvements avec cette précision énergique et cette mâle souplesse qui sont le caractère distinctif des vrais gymnastes.

Pendant cinq heures, ils ont supporté en souriant l'implacable soleil de juin.

Bien des témoins de leurs merveilleux exercices abandonnaient leur poste, suffoqués, exténués.

Eux sont restés, persévérant jusqu'à la dernière minute, sans lassitude, sans fai-

blesse. Le travail, au lieu de les fatiguer, semblait leur donner des forces nouvelles et augmenter leur ardeur.

Le soir, ils ont fait honneur au banquet avec une bonne humeur et un appétit admirables.

Excités par les joies de la victoire, obligés de répondre aux toasts qui leur étaient portés, ils auraient vraiment bien eu le droit de perdre un peu la tête.

Ils n'en ont rien fait. Ils ont donné, au contraire, l'exemple, bien difficile à suivre, de la modération dans le triomphe, et vous les eussiez rencontrés, le soir, calmes et fermes comme avant la fête.

Bravo, Gymnastes ! Gymnastes, bravo !

<div style="text-align:right">E. P.</div>

Aujourd'hui, à onze heures, les Gymnastes se réunissaient dans la cour de la gare de Strasbourg et, bannières et fanfare de cor en tête, précédés des membres du Comité central et du jury, ils se rendaient en cortège à la porte d'Austerlitz.

À deux heures, le concours commença, et, pendant quatre heures, sous un ardent soleil, les Gymnastes travaillèrent avec un courage inébranlable. Les exercices les plus variés aux engins et aux appareils, les exercices d'ensemble, marches, contre-marches, positions diverses charmèrent tour à tour les nombreux spectateurs qui s'étaient massés autour des travailleurs. Les deux frères Basler, professeurs de Gymnastique à Mulhouse et à Colmar, dirigèrent ce concours ; il serait trop long d'en raconter tous les détails, mais on peut dire qu'il a été fort brillant et plein d'intérêt.

À sept heures, les Gymnastes rentrèrent en ville et se réunirent à l'hôtel d'Angleterre, où l'on fraternisa cordialement dans un joyeux banquet. M. Paz, le directeur du grand Gymnase de la rue des Martyrs, à Paris, et l'un des plus fervents amis et propagateurs de la Gymnastique, assistait à ce banquet et prononça l'éloge de cet art si éminemment utile, auquel de nombreux toasts furent encore portés.

<div style="text-align:right">(<i>Courrier du Bas-Rhin</i>.)</div>

LISTE DES VAINQUEURS
Prix de section.

1^{er} prix : l'Union de Mulhouse et la Société de Guebwiller *(ex æquo)*.
2^e prix : l'Alsacienne de Mulhouse ;
3^e prix : Société de Colmar ;
4^e prix : Cadets de Mulhouse ;
5^e prix : Société de Reims.

Une Société Gymnastique vient de se constituer à Elbeuf ; cette Société, qui s'appellera la *Société Gymnastique d'Elbeuf*, a pour but, ainsi que l'indique son titre, de propager le goût et l'usage de la Gymnastique, et de fonder, à cet effet, une institution durable et sérieusement organisée.

Une fête de Gymnastique, organisée par la *Société libre* de Bruxelles dans le but très louable de montrer aux habitants de Mons l'utilité de la Gymnastique, a eu lieu dans cette dernière ville le dimanche 6 juin.

La Société *la Syrène d'Ensival* avait également convié les Gymnastes belges à une grande fête, qui a dû avoir lieu le 13.

La date de la *quatrième fête fédérale belge* de Gymnastique est définitivement

fixée à la fin de juillet ou au commencement d'août, probablement les samedi 31 juillet, dimanche et lundi 1er et 2 août.

(*Gymnaste belge.*)

UN MOT SUR LES CONCOURS DE GYMNASTIQUE

On a agité déjà plusieurs fois en Allemagne, en Suisse et en Belgique la question de savoir si les concours publics pouvaient être considérés comme favorables au développement de la Gymnastique.

En Belgique notamment, la chose a été discutée avec une certaine passion par nos amis, MM. Happel, rédacteur en chef du *Gymnaste belge*, et Descamps, *président de la Société de Gymnastique de Gand*.

Le moment, croyons-nous, est venu de dire notre avis sur ce sujet.

Or, nous avons rapporté du concours de Strasbourg, concours admirablement organisé du reste, cette impression que les concours publics sont plutôt faits pour nuire à la Gymnastique que pour la servir.

Oui, nous voulons le concours, mais nous le voulons privé, et non public.

Voir exécuter alternativement par cinq cents individus le même mouvement n'est rien moins qu'intéressant et il faut avant tout, *c'est triste à dire, mais c'est ainsi*, amuser le public, si on veut qu'il adopte la Gymnastique.

Que le concours ait lieu le matin, en présence du jury seulement ; que la fête ait lieu dans la seconde partie de la journée, qu'elle commence par la distribution des prix, que des exercices libres ou d'ensemble adoptés uniformément et d'un commun accord par toutes les Sociétés soient exécutés à la fois par tous les Gymnastes devant le public, que les lauréats montrent ensuite aux spectateurs à quel merveilleux degré de force, de hardiesse, d'agilité et de souplesse peut parvenir un homme qui se livre à la pratique des exercices gymnastiques.

L'opinion que nous venons d'exprimer nous est personnelle, absolument personnelle. En la formulant ici, nous n'avons eu qu'un seul but : appeler la discussion et faire la lumière sur une question qu'il nous semble important de résoudre.

C'est donc avec reconnaissance que nous recevrons les diverses communications qui nous seront adressées à ce sujet, et que nous publierons dans ce journal toutes celles qui nous paraîtront contenir des arguments sérieux pour ou contre le maintien des concours publics.

Juillet 1869.

ACTES OFFICIELS

Du 5 juin.

Extension du droit à la retraite aux professeurs de Gymnastique.

Le Ministre secrétaire d'Etat au département de l'instruction publique,

Vu le décret du 3 février 1869 portant organisation de l'enseignement de la Gymnastique,

Arrête :

A dater du 1er mars 1869, les professeurs de Gymnastique nommés dans les lycées, collèges communaux et écoles normales primaires, en vertu des articles 2 et 10 du décret ci-dessus visé, sont admis au bénéfice de la retraite.

Ils supporteront, en conséquence, sur leur traitement, les retenues déterminées par la loi du 9 juin 1853 sur les pensions civiles, et par le règlement d'administration publique du 9 novembre suivant.

V. DURUY.

CORRESPONDANCE

Le Havre, 25 mai 1869.

Monsieur Paz,

J'ai l'honneur de vous informer que la Société *La Gymnique*, dont je vous adresse les statuts, a pris la liberté de vous porter au nombre de ses membres d'honneur par un vote unanime ; elle espère que celui qui a contribué *plus que personne* en France à rendre la Gymnastique populaire, voudra bien accepter un titre qu'elle regrette seulement de regarder comme un trop faible témoignage de sa reconnaissance pour les services rendus à la cause commune.

Agréez, Monsieur, l'assurance de mes sentiments distingués.

R. Fossat,
Secrétaire de la Société *la Gymnique*.

Les journaux du département des Vosges nous apprennent que les conseils municipaux de diverses communes de ce département viennent de voter des crédits pour l'achat des appareils nécessaires à l'enseignement de la Gymnastique élémentaire aux élèves des écoles de garçons.

La commune de Chéniménil fait mieux encore ; elle sera la première, dans les Vosges, qui aura mis à exécution l'enseignement gymnastique appliqué aux enfants et aux jeunes gens de la campagne.

D'accord avec l'instituteur, le maire de Chéniménil est parvenu à lutter contre les préjugés d'un grand nombre.

Il a formé une Société de Gymnastique entre les jeunes gens et les enfants des écoles, au nombre de trente. Six de ces jeunes gens vont prendre les instructions de la Société de Gymnastique d'Epinal. L'affaire est en voie de succès.

La Gymnastique poursuit rapidement sa marche triomphante.

Grâce à l'initiative d'un jeune Arménien, M. Cavafian, et aux louables efforts de MM. Moiron et Poulain, deux de nos compatriotes, la ville de Constantinople est dotée d'un établissement de Gymnastique appelé à un avenir brillant, si nous en jugeons par la ferveur dont est empreinte la communication que nous recevons à ce sujet.

Nous acceptons volontiers l'offre gracieuse que nous font ces messieurs, d'être, en Turquie, les correspondants de notre journal.

LES SOCIÉTÉS DE GYMNASTIQUE

Nous apprenons avec plaisir la création de deux nouvelles Sociétés de Gymnastique : la première, par M. Georges Henri, à Beaucourt (Haut-Rhin) ; la seconde, par M. Ernest Meugnier, à Dampierre-les-Bois (Doubs).

Metz, le 11 juillet 1869.

Monsieur le Directeur,

J'ai l'honneur de vous informer qu'une Société de Gymnastique se forme en ce moment à Metz sous ma direction.

Une première réunion de vingt-cinq membres a eu lieu dimanche, où nous avons rédigé nos statuts suivant le modèle indiqué par le n° 4 de votre journal, sauf quelques modifications relatives à la cotisation.

Notre salle de Gymnastique a 25 mètres de longueur, 12 de largeur et 9 de hauteur.

Agréez, etc,

Birek,
Professeur de Gymnastique du Lycée de Metz
et directeur du Gymnase de la ville.

Une Société de Gymnastique vient de se constituer à Vérone (Italie), sous le titre de *Société Véronèse de Gymnastique.*

Le comité est composé comme il suit :
 Président : JUANA (Charles).
 Vice-Président : CAJOL (François).
 Réviseur : LORENZY.
 Secrétaire : BOZIO-LORENT.
 Caissier : CASES-ANGE.
 Assesseurs : LEVI (Jean) et VICENTINE.

On nous écrit de Bucharest, sous la date du 1er juillet :

Les fêtes annuelles de la Société roumaine de tir et gymnastique ont été inaugurées la semaine dernière avec un grand éclat. — La fête donnée dans le local du tir a été présidée par M. Gogalniceano, ministre de l'intérieur, qui a fait don à la Société d'une somme de 4,000 francs. — Le soir, un banquet intime — si ces deux mots peuvent s'allier — réunissait les principaux membres dans le jardin de la Société.

FÊTES ET CONCOURS DE GYMNASTIQUE

Le directeur de ce journal a reçu de la Société belge la *Franchimontoise*, une lettre qui lui apprend qu'à l'unanimité, les membres de cette Société l'ont désigné comme Président du Jury au grand concours de la quatrième fête fédérale et internationale belge qui aura lieu le 2 août prochain à Verviers.

M. Paz, comptant parmi les Gymnastes de la Belgique un grand nombre d'amis qui lui paraissent plus que lui dignes d'un mandat aussi flatteur, a cru devoir décliner cet honneur.

Nos frères gymnastes de la Belgique seraient très heureux de voir nos Sociétés françaises apporter leur concours à l'éclat de cette fête. Ils nous prient de le leur faire savoir et d'appuyer leur invitation. C'est ce que nous nous empressons de faire avec le plus grand plaisir.

18 Août 1869.

Nous apprenons avec plaisir la création d'une Société de Gymnastique à Graffenstaden (Bas-Rhin).

Reims, le 29 juillet 1869.

Monsieur Eugène Paz,

J'ai l'heureux avantage de vous faire savoir que nous venons de fonder une Société de Gymnastique sous le titre de :

La Gauloise, Société gymnique de Reims.

Le comité se compose de sept membres dont voici les noms :

 J. MARTIN, président ;
 G. LOTH, vice-président ;
 DAUTREVILLE, trésorier ;
 E. PATÉ, gymnasiarque ;
 Plus un moniteur et deux secrétaires-adjoints.

La fondation de cette Société, qui compte déjà trente-cinq membres, est due en particulier à l'heureuse initiative de MM. Martin et Loth, déjà cités.

 Agréez, etc.

 EMILE PATÉ.

Avec une modestie dont on ne saurait trop le louer, M. Paté oublie dans sa lettre de nous

parler de la part d'initiative qui lui revient dans la création de cette Société. — Nous qui connaissons de longue date le jeune gymnasiarque de la *Gauloise*, et qui savons tout le dévouement dont il a fait preuve depuis trois ans pour conquérir des adeptes à la Gymnastique, nous félicitons vivement la Société qui l'a choisi pour diriger ses exercices.

Et puisque nous sommes à Reims, profitons-en pour rendre, une fois de plus, hommage aux efforts constants et si désintéressés d'un homme plein de cœur et de mérite : M. Defrançois, directeur de gymnase en cette ville.

LA FÊTE FÉDÉRALE BELGE

La quatrième fête fédérale de Gymnastique belge, organisée par la jeune et vaillante Société la *Franchimontoise*, vient d'avoir lieu avec un immense succès. Les étrangers conserveront longtemps le souvenir de l'accueil cordial et de l'hospitalité affectueuse des habitants de Verviers.

La ville entière s'est associée à la fête de la façon la plus unanime ; elle s'y est associée, non-seulement en prenant part à la fête, mais en en faisant royalement les frais. Les Vierviesois, l'administration communale en tête, ont couvert de leurs signatures une liste de souscription s'élevant à 7,000 francs laquelle somme, avec quelques recettes accessoires, a suffi à couvrir les dépenses. Le soir, toutes les maisons étaient illuminées, les gymnastes étaient partout reçus à bras ouverts et toutes les maisons particulières avaient organisé des soirées en leur honneur.

Quand assisterons-nous donc en France à un pareil spectacle ?

Bien qu'un peu contrariés par le mauvais temps, les exercices ont été exécutés avec un ensemble parfait. Et c'était vraiment chose admirable, les toits des maisons n'ayant pas suffi, de voir, de la base au sommet, les collines couvertes de milliers de spectateurs qui, par leurs acclamations, encourageaient les gymnastes.

Des appareils suffisants pour faire manœuvrer à la fois quarante sections étaient disposés en demi-cercle, laissant l'intérieur libre pour les changements de groupes et les mouvements d'ensemble.

Un comité de dames de la ville a offert à la *Franchimontoise* un magnifique drapeau dont la remise lui a été faite par Mme Hauzeur de Simoni, présidente de la fête.

Mon Dieu ! que va donc penser de cela M. le commissaire central du Havre, qui a rayé des statuts de la Société la *Gymnique* du Havre l'article suivant (nous le défions bien de nous dire pourquoi ?) :

« *Le titre de Dames patronnesses est accordé aux dames qui, par des donations, encouragent l'œuvre de la Société.* »

La commission permanente de fédération belge avait convoqué pour le lendemain toutes les sociétés fédérées, afin de procéder au remplacement de son président, M. Vanderborren, démissionnaire.

Ce poste si honorable est offert avec un élan unanime au Dr Lamberty, qui regrette de ne pouvoir l'accepter. M. Villaert, d'Anvers, est alors nommé par acclamation.

La Société de Gymnastique et d'armes d'Anvers demande que *les concours de Gymnastique soient entièrement séparés des fêtes fédérales.*

Après une assez longue discussion, il est décidé que les concours devront toujours avoir lieu en dehors des fêtes fédérales ; c'est-à-dire que le concours se fera par exemple le matin, la fête l'après-midi, ou bien un jour l'un, et le lendemain l'autre.

La *Franchimontoise* avait eu l'excellente idée de devancer ce vœu du congrès, M. Cupérus l'en félicite avec chaleur. Nous joignons sincèrement nos félicitations à celles du secrétaire de la Société Anversoise.

15 Septembre 1869.

Reims, 7 septembre 1869.

Mon cher monsieur Paz,

Dans le dernier numéro de votre journal, vous faites connaître l'organisation d'une nouvelle Société de Gymnastique fondée dans notre ville sous le titre de la *Gauloise*, etc.

En effet, cette jeune Société, nouvellement organisée, vient de prendre possession d'un local très coquet et très convenable et voit tous les jours le nombre de ses membres s'augmenter; cela donne beaucoup d'espoir pour la propagation de la Gymnastique.

L'ancienne Société de Reims, dont je fais partie comme membre d'honneur, a débuté dans mon Gymnase le 15 juillet 1865 ; la plupart des membres étaient Allemands, aussi prit-elle le titre de *Germania* et elle eut trois belles années d'existence. Elle s'est transformée le 1ᵉʳ février, sous le titre de *Société de Gymnastique de Reims*, dite l'*Ancienne*, et compte toujours un grand nombre de membres. Depuis notre voyage à Strasbourg, il y a ici un élan que rien ne peut arrêter.

Ces deux Sociétés ont des membres honoraires parmi les notabilités de Reims; ces membres honoraires patronnent les Sociétés par une cotisation annuelle de 20 francs.

Vous apprendrez volontiers que presque tous les médecins de la ville y ont souscrit; quant aux membres actifs des deux Sociétés, ils sont tous pleins de mérite et de bonne volonté et je suis heureux de vous faire connaître qu'ils se promettent une mutuelle protection. J'espère que, dans un temps peu reculé, nous pourrons, dans nos murs, vous faire assister à une de ces belles fêtes gymnastiques qui laissent de si bons souvenirs et inspirent une grande et louable émulation.

En attendant ce plaisir, veuillez, cher monsieur Paz, agréer, etc.,

DEFRANÇOIS.

15 Octobre 1869.

LES SOCIÉTÉS DE GYMNASTIQUE

Une Société de Gymnastique vient de se former à Paris sous le nom de la *Gauloise*. — Les réunions ont lieu au gymnase Pascaud.

Une autre Société, qui compte dès maintenant plus de cent membres fondateurs, procède également à sa constitution et se réunit à cet effet demain samedi, 16 octobre, au grand Gymnase.

Elle prend le titre de *Société parisienne de Gymnastique*. Le comité provisoire est présidé par M. Legrand.

La cotisation est fixée à 20 francs par trimestre.

Dimanche dernier, a eu lieu au Gymnase de la Sorbonne le concours annuel de la Société Suisse de Gymnastique. Il nous a été donné d'assister à cette réunion et les exercices que nous y avons vu exécuter nous paraissent, à tous égards, dignes d'être signalés avec éloge.

Parmi les travailleurs qui ont fait assaut de force, de souplesse et d'intrépidité, nous avons surtout remarqué MM. Bollinger, Mellet, Dulieu, Kecklin, Stockmaier, Schillz et Cristhman.

18 Novembre 1869.

LA GYMNASTIQUE DES JEUNES FILLES

On se méprend singulièrement, de nos jours, sur ce qu'on est convenu d'appeler la poésie de la femme et sur le rôle que celle-ci est appelée à remplir dans le monde, selon le rang social auquel elle appartient.

Est-elle patricienne : on la rêve mince et pâle, — mince jusqu'à l'éthisie, pâle jusqu'à la mort. — Quelques-uns disent : La femme que j'aime ne me plaît qu'autant que je puis sans effort la porter dans mes bras. A ce compte il faudra bientôt entraîner notre population féminine à l'instar des jockeys. On sera reconnue d'autant plus fille d'Eve qu'on pèsera moins ; — les mariages se décideront et l'amour naîtra, comme sur le turf, au *pesage*. La plus grêle, la plus chétive, sera proclamée la plus séduisante et l'Académie des beaux-arts fondera des prix pour les poitrinaires les plus distinguées.

C'est un peu la littérature à la mode qui est cause d'un pareil état de choses. Dans la *Dame aux Camélias*, dans les *Filles de Marbre* et dans tant d'autres œuvres dramatiques écloses en ces dernières années, les auteurs se sont plu à placer sous les yeux du spectateur de malheureuses créatures dont le plus grand charme est d'être phthisiques et de tousser sur la scène d'une façon déchirante. Le dernier mot de l'art reste cependant encore à dire ; le triomphe suprême sera pour la comédienne qui expectorera ses poumons *coram populo*. Ce sera, disons-le, un spectacle véritablement digne de notre civilisation si avancée, et nous battons d'avance des deux mains à l'ingénieux écrivain qui saura le servir en pâture à nos appétits raffinés.

Comme un autre exemple du degré d'aberration auquel est parvenu le goût public en matière de beauté physique, nous avons la poudre de riz et les innombrables ingrédients chimiques qui donnent à l'épiderme cet aspect blafard, cette teinte maladive qui font ressembler nos femmes à des spectres.

Alors que dans les temps passés, il n'était pas sur le visage de la jeune fille d'attrait plus charmant, plus irrésistible que les fraîches couleurs et le pur incarnat virginal que rien n'imite, encore moins ne remplace, les hommes ne recherchent et les femmes ne poursuivent aujourd'hui que l'imitation artificielle des pâles couleurs, de la consomption, de la débilité, presque de la mort !

Qu'on y fasse attention, ce sont là des signes extérieurs de la plus haute gravité ; ces questions de mode prennent leur racine dans les profondeurs les plus intimes de la vie sociale. Les lois somptuaires dont l'histoire fourmille n'ont pas uniquement et toujours eu en vue les avantages fiscaux qu'elles devaient produire. Le législateur a souvent, et notamment dans notre troisième race française, visé plus haut ; il s'est proposé de protéger la splendide forme humaine contre les exagérations et les turpitudes de la mode.

L'Eglise catholique, si souvent prise à part pour les calamités sans nombre qu'on lui reproche, a rendu, il faut bien en convenir, des services immenses sous ce rapport. Elle a toujours eu horreur de tout ce qui, de près ou de loin, pouvait tendre à modifier l'aspect du corps humain, et en ceci elle avait raison.

On pourra, nous le savons fort bien, nous objecter l'ascétisme qu'elle a elle-même introduit dans les mœurs, ascétisme qui mortifiait évidemment ce malheureux corps de la façon la plus cruelle, mais il n'en demeure pas moins acquis d'autre part, que, soit qu'il s'agit de la monstrueuse pyramide dont se coiffaient les grandes dames, soit qu'il fût question des robes démesurément longues et des larges manches que portaient les grands seigneurs sous Charles VI, l'autorité

cléricale a constamment considéré comme un de ses devoirs les plus impérieux la protection de la superbe forme humaine contre les stupides modifications que l'homme s'efforce de lui faire subir.

Aujourd'hui que les sentences théologales ont perdu leur ancien prestige, c'est à la science qu'il appartient de prémunir la société contre les caprices inconscients de la femme et les suggestions insensées des marchands de nouveautés et des confectionneurs en renom.

Or jamais, nous le disons avec une conviction et un chagrin profonds, jamais le goût et le sens commun n'ont été plus faussés qu'ils ne le sont depuis quelques années, en ce qui tient à la forme et à la beauté féminines.

Dans les hauts parages de la grâce, et par là nous entendons brutalement : la grande dame et la vierge folle, l'idéal plastique est en raison directe de la débilité, de l'inertie, de l'impuissance. La sensitive se penche, il est vrai, mélancoliquement sur sa tige, mais au moins elle conserve ses fraîches et suaves couleurs. Ces couleurs ont paru encore de trop dans la rage de morbidezza qui s'est emparée de nos belles ; on les a supprimées et la plus charmante maintenant est celle qui, par sa pâleur, ressemble le mieux à un cadavre.

Dans les rangs inférieurs, le mal se présente sous un jour plus sombre encore. La femme est considérée comme une machine à procréation ; mais il ne vient à l'idée de personne de lui faciliter cette tâche si lourde. Economistes et moralistes sont bien d'accord à proclamer que la grandeur des nations repose sur la plus grande multiplication possible de ses membres ; mais la théorie s'arrête là. Faire en sorte que cette augmentation de l'espèce ait lieu dans les conditions, nous ne dirons pas les plus avantageuses, mais bien les moins néfastes, c'est de quoi nul ne songe sérieusement à se préoccuper.

Nous ne pouvons donc nous lasser de le dire, et il faudrait, comme Asmodée, se placer en haut des toits et le crier incessamment :

Que fait-on pour fortifier la femme, pour préparer son corps à ce dur labeur de la maternité ?

Rien... absolument rien.

Petite fille, il faut qu'elle passe à l'usine, huit ou dix heures par jour, pour gagner quelques sous.

Epouse, déjà minée par un travail précoce et des privations constantes, elle donne le jour à des enfants d'une complexion qui défie la conscription.

Et savants et fonctionnaires de s'étonner, eux à qui seuls en quelque sorte incombe la responsabilité du mal qui les stupéfie.

Parlerons-nous des gens favorisés de la fortune ; ceux-là élèvent leurs fillettes dans de la ouate et leur défendent comme une inconvenance tout jeu, tout exercice qui pourrait être profitable au développement de leur constitution.

Or combien compte-t-on de femmes du monde dont la santé et les organes résistent à deux ou trois accouchements ? à peine une sur dix.

Les Spartiates, qu'en beaucoup de points il nous faut bien garder d'imiter, étaient plus logiques et plus généreux.

Tout d'abord ils aplanissaient l'horrible difficulté de la reproduction en prenant du développement du corps humain, aussi bien féminin que masculin, le soin le plus tutélaire. Les deux sexes participaient dans une égale proportion aux bienfaits de l'éducation Gymnastique, et l'histoire ne dit pas que les hommes fussent comme chez nous, sur une échelle désespérante, incapables de porter les armes ou que les femmes, toujours comme chez nous, mourussent en mal d'enfant par quantités effrayantes.

Lycurgue avait aboli la famille. Ce fut un crime. Ne le copions à aucun prix ;

mais que du moins, si nous n'exemptons pas à son exemple la femme des charges de la maternité, nous ne perdions pas de vue un seul instant le côté pratique et utile de sa législation en prédisposant, par des exercices salutaires, le corps de nos filles à devenir aptes à perpétuer dignement notre race.

Le jurisconsulte lacédémonien considérait cette question de la force et de la beauté de l'espèce comme tellement vitale ; à ses yeux le sort de la patrie et la félicité terrestre s'enchaînaient si étroitement à la puissance et à la forme corporelles qu'il poussa, le lecteur le sait, sa théorie jusqu'à ses conséquences les plus extrêmes.

L'enfant né contrefait était, par ce seul malheur, voué fatalement à la destruction.

Certes, c'est là un droit que la société moderne ne saurait s'arroger et qui révolte tous nos instincts de morale et d'humanité ; mais, si abusif et si barbare qu'apparaisse ce droit au premier abord, ne vous est-il jamais arrivé, à l'aspect d'un enfant malingre, ou bossu, ou scrofuleux, de le prendre dans une pitié si profonde que vous en veniez, en fin de compte, à vous demander si ce ne serait pas pour cet avorton une grâce du ciel que d'être supprimé du nombre des vivants ?

Oui, le philosophe est amené à s'interroger avec anxiété sur ce point navrant. Il arrête, épouvanté, son regard sur cet abîme : une pleine existence à vivre, et pour toute perspective la faiblesse, l'incapacité, la souffrance et la laideur... la laideur du rachitisme, de toutes la plus navrante quand elle n'est pas la plus monstrueuse !

Et il en est des milliers sur la terre, parmi les individus du sexe féminin surtout, de ces pauvres êtres chétifs qui n'ont pas d'autre horizon que la douleur et l'humiliation.

Problème grave, sinistre, épouvantable !

Le corps social a-t-il le devoir de laisser grandir ce cancer de l'espèce, nain, idiot ou purulent ?

Le corps social, d'autre part, a-t-il le droit d'étouffer en un tour de main ce nouveau-né inconscient qui sera indubitablement un fléau non-seulement pour ses semblables, mais encore pour lui-même ?

Le corps social enfin n'est-il pas criminel au premier chef, quand il a à ce point perdu de vue toutes ses obligations, qu'il soit possible à notre espèce de s'étioler, de s'abâtardir ainsi ?

C'est cette dernière question qui est la question capitale.

Nous disons donc :

Que le premier, le plus impérieux, le plus sacré des devoirs collectifs est de considérer la femme comme l'arche sainte où gît l'impérissable dépôt de l'humanité ;

Que de toutes les questions, liberté, égalité, fraternité, c'est celle-là qui s'impose la plus sérieuse, la plus urgente ;

Que le dépérissement nous menace ; qu'il nous envahit et nous dévore chaque jour ;

Que nous ne faisons rien pour nous en préserver ;

Que nous cherchons ici, et le mal est là ;

Que l'éducation de la femme est à décréter.

Concluons :

Un récent décret a rendu la Gymnastique obligatoire pour les garçons ; nous demandons la même loi pour les filles, et qu'on se hâte, — car c'est par elles qu'on eût dû commencer. EUGÈNE PAZ.

La Société la *Parisienne*, dont nous avons annoncé la création dans notre dernier numéro, est aujourd'hui entièrement constituée.

Elle a adopté les statuts dont nous avons donné le modèle dans notre *Moniteur* en y changeant seulement quelques mots.

Ses réunions ont lieu les mercredi et samedi de 9 heures à 11 heures du soir.

Son comité est composé comme il suit :

MM.
LEGRAND, Président.
BUREAU, Vice-Président.
G. LAURENT, Trésorier.
G. GALLY, Secrétaire.
DUVAL,
LETOURNEAU,
CAROT,
DUCRET, } Membres du comité.
CAHEU,
GOVIN,
EUGÈNE PAZ, membre d'honneur.

La *Parisienne* a inauguré, le 1er novembre, ses séances au Grand Gymnase par un concours de moniteurs qui a offert le plus grand intérêt. La moyenne des membres de cette Société représente un degré d'aptitude et de force corporelles remarquable à tous égards. À en juger par les premières réunions, il est permis d'augurer que la *Parisienne* tiendra vaillamment sa place parmi ses aînées.

On nous adresse de Beaucourt les noms des membres qui composent le conseil de la Société de Gymnastique qui vient d'être créée dans cette ville :

Ce sont MM. ALFRED JAPY, Président ;
A. CHATELAIN, Vice-Président ;
EDOUARD MERGER, Secrétaire-Trésorier ;
GEORGES HENRY, Gymnasiarque ;
FRITZ LEENNBERGER, Chef du matériel ;
J. CORDELIER, Membre adjoint.

Une nouvelle Société de Gymnastique se fonde en ce moment à Strasbourg sous la direction et dans le Gymnase de M. Heiser Constant.

Cette Société, qui a pris le titre de l'*Union*, ne peut manquer de se développer rapidement, grâce à l'intelligence et à l'activité de son directeur.

La Société de Gymnastique la *Fraternelle*, de Strasbourg, a réuni hier ses membres actifs et associés dans une charmante fête, en son nouveau lieu d'exercices, place des Moulins, au Finckwiller.

La *Fratrenelle*, qui a commencé l'an dernier avec une vingtaine de membres, en compte aujourd'hui plus de cent. Sous la direction de M. Heiser et sous la présidence de M. Gillmann, elle a réalisé des progrès très remarquables, qui ont été constatés par les connaisseurs. Tout permet de penser que notre ville marchera bientôt de pair, en fait de Gymnastique, avec les autres grandes cités d'Alsace, et que Strasbourg pourra disputer les prix à ses heureuses rivales d'autrefois.

(*Courrier du Bas-Rhin.*)

Nous extrayons d'une lettre qu'on nous adresse de Reims les renseignements suivants, sur les modifications que vient de subir l'ancienne Société de Gymnastique de cette ville :

A notre retour de Strasbourg, nous avons été accueillis avec sympathie, nous

avons même reçu plusieurs marques d'encouragement ; l'idée nous vint de recueillir et d'attacher à la Société toutes les personnes influentes que la Gymnastique peut intéresser, nous avons créé des *membres honoraires*, et cela nous a amené à un changement complet de nos Statuts. Je vous en envoie deux exemplaires, l'un représentant nos Statuts primitifs, et l'autre, nos nouveaux Statuts adoptés le 24 juillet dernier. C'est ce même jour que nous avons voté l'édification d'un Gymnase pour la Société.

Nous avions sous la main de grands magasins ; nous les avons loués pour neuf années, puis nous les avons fait transformer et disposer en salle d'exercices.

Les signatures des membres honoraires ont marché assez rapidement, nous avons eu de suite les adhésions de tous les médecins et des principaux négociants et manufacturiers de la ville. Enfin nous sommes aujourd'hui dans les meilleures conditions d'avenir ; le 27 octobre dernier nous avons eu notre grande assemblée générale qui a été très nombreuse, nous avons élu un nouveau comité et nous sommes aujourd'hui parfaitement constitués.

..

Un renseignement que j'oubliais. Notre Société s'est fondée sous le nom de *Société de Gymnastique de Reims* et c'est encore aujourd'hui son nom ; mais depuis la fondation de la nouvelle Société la *Gauloise*, et afin d'éviter toute confusion entre les deux Sociétés, nous avons adopté la dénomination : l'*Ancienne*.

..

Dimanche, 7 novembre, la Société a ouvert dans son Gymnase un cours gratuit et populaire de Gymnastique pour les jeunes gens au-dessus de 15 ans ; ce cours est dirigé par les sociétaires qui servent de moniteurs des sections. Le premier jour, plus de cent jeunes gens, employés et ouvriers, se sont fait inscrire, et depuis, le nombre des inscriptions augmente toujours. Le cours a lieu tous les dimanches, à trois heures de l'après-midi, et le succès du premier jour nous fait bien augurer de la Gymnastique en notre ville.

Nous avons aujourd'hui cinquante *membres actifs*, mais avant peu nous en aurons bien dix ou douze de plus.

Environ cent *membres honoraires* et quatre *membres d'honneur*.

La cotisation est de *10 francs* pour trois mois, pour les *actifs* et de *20 francs* par an pour les *honoraires*.

Notre comité nommé le 27 octobre se compose de :

MM. O. DOYEN, Docteur en médecine, Président d'honneur.
F. CADET, Professeur de philosophie, Vice-Président d'honneur.
J. REYDELLET, Président actif.
Henri MENNESSON, Secrétaire.
Dr L. HALPRYN, Trésorier.
G. L. TOBLER, Chef de Gymnase.
Jules BERNEY, Sous-chef.

Nos exercices se divisent en *exercices d'ensemble*, exercices en *sections aux appareils*, et en *exercices libres*, c'est-à-dire *facultatifs*.

Nous nous réunissons trois fois par semaine, tous les lundis, mercredis et vendredis, de neuf heures à dix heures et demie.

Nous regrettons vivement que le maire de Blois ait éliminé de l'enseignement Gymnastique du lycée de cette ville M. Delsol, un des plus braves vétérans du professorat, un homme qui depuis vingt ans a fait ses preuves de philanthrophie, de capacité et de dévouement. C'est là une façon étrange de récompenser le zèle désintéressé que M. Delsol a montré en recevant gratuitement, pendant vingt ans, dans son établissement, sur la simple recommandation de cet excellent maire, tous les enfants des familles dépourvues de fortune.

APRÈS LA GUERRE

5 octobre 1872.

POURQUOI NOUS REPARAISSONS

On disait immédiatement et partout, après la guerre, que l'heure de la régénération corporelle, ainsi que celle de la virilité morale et intellectuelle, avait sonné pour la France. Hélas ! on ne s'est que trop vite aperçu qu'à mesure que les terribles événements s'éloignaient de nous, l'insouciance et les goûts futiles reprenaient leur empire, et que les résolutions énergiques disparaissaient en même temps que le souvenir des désastres.

Quelques hommes de cœur ont cependant persévéré dans leurs exhortations, dans leurs efforts ; voilà pourquoi nous considérons comme un devoir d'élever la voix pour applaudir aux vertus persévérantes et rappeler les oublieux au sentiment de la réalité.

D'autres mobiles encore ont déterminé notre réapparition.

Le gouvernement semble enfin vouloir faire droit à nos longues instances ; il proclame la nécessité de la Gymnastique, et d'une Gymnastique méthodique, et il la proclame dans des termes tels, que nous aurions mauvaise grâce à ne pas y applaudir, tant ils se rapprochent de ceux contenus dans les rapports que nous lui avons adressés, à lui et au gouvernement qui l'a précédé.

Mais ce succès même nous commande une attention incessante à tout ce qui va se passer dans les régions officielles. La bonne volonté de M. le Ministre de l'instruction publique est éclatante. Il ne faut pas que celle des hommes du métier lui fasse défaut pour le soutenir, l'éclairer, et... disons le mot, le rectifier au besoin.

Un autre point encore nous a frappé.

Sous l'Empire, d'innombrables Sociétés se vouaient au culte de la musique. C'est bien ; mais, pour que l'œuvre orphéonique soit frappée au coin du vrai patriotisme, il faut, nous l'avons dit, qu'à l'émollient dont parle Platon, la *Musique*, elle joigne le fortifiant dont parle aussi le philosophe grec, la *Gymnastique*.

C'est pour les trois raisons qu'on vient de lire que nous avons repris notre publication. Sûr de l'appui des gens de bien, nous la poursuivrons avec toute l'énergie dont nous sommes capable, et avec une indépendance à laquelle on nous trouvera toujours prêt à tout sacrifier.

<div style="text-align: right;">Eugène Paz.</div>

LES SOCIÉTÉS DE GYMNASTIQUE

Les événements ont ainsi marché depuis deux ans que bien des vérités qui alors semblaient banales aux uns, excentriques aux autres, paraissent aujourd'hui à tous, à la fois grandes, simples et nécessaires.

De ce nombre est l'idée que nous avons tant préconisée de voir se fonder en France de nombreuses Sociétés de Gymnastique. Lorsque naguère nous parlions de la vénération manifestée par d'autres peuples aux promoteurs de l'éducation physique, l'ignorance et l'indifférence publiques nous opposaient un sourire passablement ironique. Les noms que nous prononcions étaient inconnus, de même que nos théories n'éveillaient chez nos compatriotes qu'un sentiment voisin de la commisération. Il y avait dans ce dédain systématique, dans cette contemption des hommes et des choses de la Gymnastique, une portion de ce prodigieux aveuglement qui nous a poussés vers l'abîme.

N'étions-nous pas la première nation du monde ?

A quoi bon nous astreindre à l'imitation d'autrui ? Dans quel but nous soumettre à des fatigues nouvelles et essayer d'être une génération forte, alors qu'il nous était si doux et si facile de n'être qu'une génération frivole ? Aussi, pour ce motif, comme pour tant d'autres, avons-nous roulé de gouffre en gouffre depuis Wissembourg jusqu'à la Commune.

Depuis ce temps, la Gymnastique, dont quelques esprits considérés comme chagrins et importuns avaient seuls, jusqu'à ce jour, prêché le besoin et la propagation, s'est imposée à l'attention du vaincu parce qu'il a vu le respect dont elle est environnée chez le vainqueur et l'importance qu'on lui accorde chez ce dernier.

Et les yeux des Français se sont enfin dessillés, et sceptiques et railleurs ont fini par comprendre que l'éducation corporelle, sagement raisonnée, méthodiquement poursuivie, a sans doute sa raison d'être et son élévation, pour que des hommes de la valeur de M. de Bismarck, de de Moltke et de Roon lui assignent un rôle si capital dans l'éducation nationale.

Mais à quoi bon récriminer ! Agissons.

Nous reprenons aujourd'hui l'œuvre interrompue un instant. Nous faisons de nouveau appel à toutes les intelligences, à toutes les convictions, à tous les dévouements.

Que sur toute la surface du pays se fondent des Sociétés qui prennent en dépôt la tâche sainte de fortifier notre race, de viriliser notre jeunesse ; qu'un lien fraternel unisse entre eux tous ces groupes disséminés à travers la France ; que ceux du même département apprennent à se connaître et à s'aimer, en se rencontrant deux ou trois fois l'an dans leurs chefs-lieux respectifs ; que ceux de la France entière apprennent à se stimuler et à s'entr'aider en se conviant mutuellement à de grandes solennités annuelles à Paris. Nous acceptons tout le fardeau de cette vaste centralisation. Mais, au nom du ciel, qu'un vigoureux coup de collier soit donné cette fois ; que tant de leçons ne soient point perdues ; que tant d'adversité ne demeure point stérile ; qu'enfin, nous ne prêchions pas dans le désert.

Nous replacerons, s'il le faut, dans notre prochain numéro, le modèle des statuts que nous avions, en des jours meilleurs, tracé aux Sociétés en voie de formation.

Nous parlerons aussi de nos confrères de l'Alsace-Lorraine, qui nous ont fait parvenir des appels d'un tel patriotisme et d'une si douloureuse éloquence, que nous hésitons encore à les reproduire, dans la crainte de compromettre leurs chers et nobles auteurs.

E. P.

A propos d'une circulaire adressée à tous les proviseurs par le Ministre de l'instruction publique, circulaire contenant des prescriptions admirables, mais hélas ! toutes platoniques, nous disions ce qui suit :

Personne, plus que nous, n'apprécie les bonnes intentions et les efforts de M. Jules Simon, et cependant, il nous faut l'avouer, nous craignons qu'il ne s'expose à faire fausse route, en ne commençant pas par le commencement.

Proclamer la nécessité d'un enseignement, c'est chose parfaite, quand cet enseignement est d'une utilité incontestable, d'une importance rigoureuse. C'est le cas pour la Gymnastique, pour les exercices militaires, l'équitation, l'escrime, la natation, les promenades topographiques, les leçons d'hygiène, pour tout ce qui, en un mot, se rattache à la grande science et au grand art de l'éducation et de l'instruction corporelles.

Mais M. le ministre se peut-il flatter de la chimérique espérance de faire, à son seul appel et comme par miracle, surgir un corps enseignant aussi spécial, ainsi que Minerve jaillissait armée de pied en cap de la tête de Jupiter ?

L'honorable grand-maître de l'Université a-t-il considéré l'étendue et la multiplicité des connaissances nouvelles dont il recommande, à nos grands applaudissements, la culture parmi notre jeunesse ?

S'il l'a fait, et certes un esprit aussi fin, aussi compétent, aussi éminemment pratique n'a pu aborder la question sans l'avoir envisagée sous tous ses aspects, il n'a pu faire autrement que de reconnaître que son œuvre serait fatalement frappée de stérilité, s'il ne l'entourait de toutes les précautions prises en pareille circonstance par toutes les Universités qui ont voulu introduire chez elles une réforme de cette importance.

Or, quelle précaution plus simple, plus élémentaire, mais aussi plus obligatoire et plus indispensable que celle de créer des professeurs là où l'on crée des élèves, que d'évoquer une méthode là où l'on impose un enseignement, que de coordonner les éléments là où ils peuvent se ramifier à l'infini.

C'est ce que font, avec un rare bon sens et une énergie infatigable, les Allemands dont il nous faut bien accepter l'exemple, quand il est bon à suivre... ou plutôt, c'est ce que font surtout depuis le lendemain d'Iéna les Prussiens, dont le nom aujourd'hui nous est aussi antipathique qu'à pas un de nos compatriotes, mais dont l'œuvre enfin doit être sérieusement examinée par nous et copiée même sans hésitation, si les résultats qu'elle a donnés sont satisfaisants.

Nos vainqueurs entretiennent, à Berlin et dans d'autres villes, de très remarquables écoles normales de Gymnastique, où viennent se former les jeunes gens qui se destinent à l'enseignement général et a *fortiori* ceux qui veulent s'adonner spécialement au professorat de la science du mouvement.

Il suit de là que les instituteurs du premier et du deuxième degré sont aptes à montrer les barres et les haltères aussi bien que la grammaire et la *géographie*. Il s'ensuit encore que, dans les régions scolaires supérieures, on est pourvu de maîtres instruits en matière de Gymnastique, au même titre que de savants docteurs remplissent les chaires de rhétorique et de philosophie.

Mais, chez nous, que va-t-il se passer ?

M. le Ministre de l'instruction publique cite avec éloge les candidats qui ont récemment reçu des mains d'une commission d'examen, nommée *ad hoc*, des certificats d'aptitude pour l'enseignement de la Gymnastique.

Qu'il nous soit permis d'atténuer légèrement la satisfaction de M. Jules Simon.

L'auteur de ces lignes a eu l'honneur d'être au nombre des examinateurs. Ce serait peu dire que de manifester son sentiment personnel ; mais il ne craint point d'affirmer que les plus compétents, parmi ses collègues, ont trouvé la moyenne des réponses d'une faiblesse regrettable, étant surtout donnée la facilité des questions.

Veut-on trouver la solution, en se plaçant à un autre point de vue ? Cinquante candidats environ se sont présentés, treize seulement ont surmonté l'épreuve, nous ne dirons pas victorieusement, mais d'une façon acceptable.

Or, ces treize lauréats constitueront-ils le personnel enseignant de la Gymnastique ou, pareils aux apôtres, devront-ils se multiplier pendant plusieurs siècles pour fonder leur Eglise ?

M. le ministre de l'instruction publique nous objectera, ainsi qu'il semble le faire pressentir dans sa remarquable circulaire, que c'est à l'école normale militaire de Joinville qu'il compte puiser ses moniteurs. Ici, c'est à la haute appréciation du directeur de cette école, à M. le commandant de Féraudy, que nous nous adresserons pour la confirmation de nos craintes et de nos doutes.

Tout d'abord, aujourd'hui surtout que la Gymnastique doit être sérieusement introduite dans l'armée, l'école de Joinville-le-Pont pourra à peine former assez de professeurs pour les régiments. Que si on voulait les déverser sur l'Université au fur et à mesure des congés, il faudrait encore plusieurs années avant que les mesures prescrites par le grand-maître de l'Université fussent réellement passées dans le domaine des faits.

En second lieu, la différence est sensible, pour ne pas dire radicale, entre la caserne et le lycée, entre l'homme et l'enfant, entre le soldat et l'écolier. Ce sont là choses qui ne peuvent échapper à la pénétration de M. Jules Simon.

Nous sommes amené, par tout ce qui précède, à demander une fois encore la création d'une *Ecole normale de Gymnastique civile*, et nous ne pouvons mieux faire, pour bien expliquer notre pensée au lecteur, que de reproduire les conclusions du rapport que nous avons eu l'honneur d'adresser, sur sa demande, à M. le ministre de l'instruction publique pendant le siège de Paris.

Voici en quels termes nous nous exprimions :

Comme conclusion à ce rapport, j'ai dit et je répète :

Que les heures consacrées à la Gymnastique ne doivent pas être prises sur les heures des récréations ;

Que l'enfant a droit à sa récréation pour se distraire, et droit également à la Gymnastique pour gagner des forces et s'acheminer vers cette virilité qui manque visiblement à presque toute notre génération.

Que l'enseignement de la Gymnastique a été jusqu'à ce jour mal compris dans notre pays, faute de bons professeurs, d'appareils modernes et de locaux spéciaux.

Je formule ce vœu qu'à l'avenir cet enseignement soit organisé avec l'intelligence et la sollicitude qu'il comporte, parce que la Gymnastique scolaire, livrée plus longtemps à des mains inhabiles, fera ainsi défaut à notre pays, alors qu'il en a le plus urgent besoin.

Je demande avec instance la création d'une *Ecole normale de Gymnastique civile*, qui forme des professeurs pour les écoles, rien que pour les écoles ;

Que cette Ecole normale soit dirigée par un Gymnasiarque expérimenté (nous indiquions M. Laisné) ;

Qu'à titre de sous-directeurs on lui adjoigne deux jeunes hommes dont la tenue et les aptitudes ne laissent rien à désirer (nous indiquions MM. Heiser et Soleirol) ;

Que deux professeurs, prototypes de force, de souplesse et d'agilité physique, choisis au concours, ainsi que deux excellents instructeurs militaires viennent compléter le personnel enseignant de cette école, où seront instruits les jeunes gens qui se destinent exclusivement au professorat de la Gymnastique et, d'une façon plus restreinte, les instituteurs primaires de la ville et de la banlieue ;

Qu'on exerce les uns et les autres à leurs futures attributions en les chargeant, sous la surveillance des directeurs de l'Ecole normale, des leçons données aux enfants envoyés dans cet institut ;

Que le Ministère de l'instruction publique délègue un professeur d'anatomie et un professeur de physiologie chargés d'instruire ceux qui se voueront à l'enseignement de la Gymnastique, dans la connaissance de la structure du corps humain, des lois qui président au mouvement, à la circulation des fluides et au

renouvellement des molécules qui forment et reconstituent incessamment l'organisme de tout être vivant ;

Qu'un officier d'état-major soit de même délégué par le ministre de la guerre pour professer un cours de levée de plans topographiques et de fortifications ;

Qu'un professeur spécial soit attaché à chaque Lycée, à chaque Collège, à chaque Ecole normale primaire, mais qu'il ne puisse exercer cet emploi qu'après avoir suivi, pendant un temps déterminé, les cours de l'*Ecole normale de Gymnastique civile* et pu justifier de connaissances suffisantes, tant au point de vue physique qu'au point de vue scientifique ;

Que pendant la leçon de Gymnastique, le professeur ait, sur les élèves, la même autorité que le maître d'étude ; qu'il ait le droit de les récompenser ou de les punir, selon leur application et leur conduite ;

Que ce professeur soit suffisamment rétribué, afin d'encourager un certain nombre de jeunes gens intelligents à embrasser cette carrière ;

Que ces jeunes gens présentent une instruction générale, une tenue et des principes de morale qui les placent à la hauteur du mandat qui leur sera confié et leur attirent la considération et le respect de leurs élèves ;

Que dans l'enseignement primaire, gratuit ou payé, les principes élémentaires de la Gymnastique et de l'école du soldat soient, autant que possible, démontrés par l'instituteur lui-même, dont la santé et le caractère se ressentiront très favorablement de ce régime hygiénique.

L'adjonction de la Gymnastique aux autres branches de l'enseignement étendra et embellira les fonctions de l'instituteur, et les enfants, lui devant non-seulement l'instruction, mais aussi la santé et le plaisir, l'aimeront davantage.

Les professeurs des Lycées, ceux des Collèges communaux et des Ecoles normales primaires, sortant du grand Institut Gymnastique, seront parfaitement à même de transmettre cet enseignement aux instituteurs primaires de leur résidence respective.

Je demande enfin que tous les élèves, depuis celui de septième jusqu'à celui de philosophie ou de mathématiques transcendantes, passent à tour de rôle une heure *au moins* par jour dans la salle de Gymnastique ;

Qu'un seul professeur ne puisse exercer à la fois plus d'une *quarantaine d'enfants* aux mouvements d'ensemble, plus de *quinze* aux mouvements d'application ou exercices aux appareils ;

Qu'à cet effet, dans les lycées de Paris, qui comptent un nombre considérable d'internes ou de demi-pensionnaires, un ou deux aides pris parmi les aspirants professeurs de l'Ecole normale de Gymnastique soient adjoints aux professeurs du lycée ;

Que les mouvements élémentaires de l'école du soldat et de peloton soient enseignés à tous les élèves âgés de moins de douze ans; qu'au-dessus de cet âge, ils apprennent le petit maniement d'armes avec des fusils à la portée de leur taille et de leur force ;

Qu'à partir de quinze ans, on complète l'instruction militaire de ces jeunes gens en leur faisant exécuter l'école de peloton dans son entier, l'escrime à la baïonnette et le tir à la cible ;

Que sur l'heure affectée quotidiennement à la Gymnastique, vingt minutes soient consacrées à l'instruction militaire pour les jeunes élèves, et que cette même instruction absorbe la moitié de l'heure pour les élèves des classes supérieures ;

Que tous les appareils nuisibles, tels que le *trapèze* (engin dangereux, avantageusement remplacé aujourd'hui par la barre fixe et la barre mobile), le *tremplin* (appareil de cirque et non de Gymnase, qui offre ce grave inconvénient d'habituer l'élève à prendre un élan factice sur un terrain factice), que tous les appareils faux ou surannés soient rayés du programme ministériel ;

Et que le manuel de la Gymnastique scolaire soit divisé en trois parties séparées: la première, destinée aux jeunes garçons de 7 à 12 ans (élèves des lycées, des col-

lèges et des écoles primaires); la seconde, aux élèves de 12 à 15 ans ; la troisième, aux élèves au-dessus de cet âge ;

Que cette théorie soit mise au concours et qu'on adopte celle qui sera reconnue la plus claire, la plus rationnelle et la plus pratique.

La France est le seul grand pays où la Gymnastique ait été, jusqu'à ce jour, considérée comme un agréable passe-temps et non comme un des objets les plus sérieux qui puissent solliciter l'attention des gens graves.

Il est temps cependant de tremper nos enfants dans le Styx.

Il est temps de substituer à l'éducation désastreusement exclusive de notre époque une éducation rationnelle et virile, afin que l'âme et le corps se développent dans un constant et complet état d'harmonie.

Il est temps, enfin, de se souvenir que ce qui, par-dessus tout, peut faire une nation forte et énergique, ce sont ses mœurs, et que le meilleur moyen de combattre les travers de l'imagination chez les enfants comme chez les hommes, c'est de les soumettre tous à des exercices réguliers qui calment le cerveau en fortifiant le corps.

Si l'on veut faire contre-poids aux formidables empiètements du système nerveux, il faut qu'on favorise la revanche du système musculaire. Les nations septentrionales l'ont bien compris ; le peuple par excellence, la tête de colonne de l'humanité, la France, enfin, s'entêtera-t-elle à laisser ses enfants se rabougrir et s'atrophier, pendant que les nations voisines régénèrent leur vigueur, leurs mœurs et leur courage par la pratique des exercices corporels ?

Vous avez bien voulu, monsieur le Ministre, me permettre de vous présenter le résultat de mes observations. Je l'ai fait de grand cœur et avec toute la sincérité dont je ne saurais me départir en aucun cas.

J'espère avoir réussi à vous faire partager mes convictions, et j'en serais d'autant plus heureux, que depuis longtemps j'ai dû renoncer à les faire admettre par le monde officiel, contempteur systématique de toute idée nouvelle, ennemi de tout progrès et jaloux de toute initiative qui, trop souvent jusqu'à ce jour, a dispensé les faveurs administratives.

Je puis d'autant plus parler sans haine et sans crainte de cet obstacle invétéré à l'essor de la Gymnastique comme de tant d'autres excellentes choses, que je n'ai jamais désiré ni voulu aucun poste officiel, n'ayant qu'une pensée, qu'un désir et qu'un vœu :

L'adoption pratique et universelle de la Gymnastique dans l'éducation.

Paris, le 20 novembre 1870.

La Société suisse de Gymnastique de Paris donnera, mardi prochain, sa troisième réunion trimestrielle.

Le but de ces réunions, ainsi que nous l'écrit son président, M. Christmann, est de faire connaître et apprécier les bienfaits de la Gymnastique.

La *Gauloise* de Paris continue de se réunir au Gymnase Pascaud.

Les instituteurs primaires de Paris viennent de suivre, pendant un mois, sous la direction de MM. Paz et Laisné, un cours de Gymnastique d'ensemble sans appareils, et de préliminaires de l'école du soldat, qu'ils vont à leur tour transmettre aux élèves de leurs écoles respectives.

Une Société de Gymnastique est en voie de formation à Amiens. M. Benoni-Vagniez fait du moins les efforts les plus louables pour lui recruter des adhérents et arriver à la constituer.

MM. Rampier, président, et Bellœuvre, trésorier de la *Société de Gymnastique de Valence* (Drôme) font dans cette ville la plus active propagande. Les résultats, nous l'espérons, seront bientôt à la hauteur de leurs efforts.

———

Une Société de Gymnastique a été récemment fondée à Lille par M. Matel, ingénieur.
Nous ferons part à nos lecteurs des renseignements qui nous parviendront sur l'organisation de cette Société.

———

Dimanche dernier a eu lieu, au musée de Saint-Lô, une séance de Gymnastique, offerte par le Cercle de cette ville. L'élite de la population avait bien voulu répondre à l'invitation qui lui avait été faite. Nous avons remarqué dans la salle M. le docteur Houssin-Dumanoir, maire ; M. Leménicier, adjoint ; tout le conseil municipal, M. Octave Feuillet, un grand nombre de fonctionnaires civils et militaires, et toute la haute bourgeoisie de Saint-Lô, qui comprend quels avantages l'on peut retirer du développement des forces humaines.
Tous les exercices ont été exécutés avec un ensemble et un entrain incomparables, sous la direction de l'habile et vigoureux professeur Brunin.
A l'issue de la séance, M. de Gouville, président du Cercle, en quelques paroles bien senties, a remercié l'honorable assistance, et, en particulier, le conseil municipal, du bienveillant concours apporté à la Société de Gymnastique. L'orateur a fait comprendre que le but de la Société était de propager par tous les moyens possibles le goût des exercices du corps, trop longtemps négligés. De nombreux applaudissements ont accueilli cette petite allocution.

———

M. Laly, l'excellent professeur du Gymnase municipal de Compiègne, nous apprend que la Société de cette ville, qui se réunit dans son établissement, est en pleine voie de prospérité.
Nous félicitons sincèrement et M. Laly et le magistrat éminent qui a accepté et exerce, avec un zèle si patriotique, la présidence de cette Société.

———

La Société l'*Herculéenne*, de Lyon, vient de changer ce titre contre celui de *Cercle Gymnastique de Lyon*. Les réunions ont toujours lieu, comme par le passé, dans le beau Gymnase de M. Pugens.

———

Une séance de Gymnastique extrêmement intéressante a été donnée au mois de mai dernier, dans le cirque de Reims, par la Société la *Gauloise*, de cette ville. Nous avons eu le bonheur d'assister à cette séance, et garderons longtemps le souvenir de la réception qui nous a été faite.
Nos lecteurs ne liront pas sans intérêt quelques extraits d'un compte rendu publié, à cette occasion, par l'*Indépendant Rémois* :
A la suite de nos désastres, s'il est un spectacle consolant et encourageant, c'est bien celui qui nous est présenté par les départements qui ont eu à supporter et qui supportent encore le poids de l'invasion et de l'occupation étrangère.
Réveil de l'esprit public ; désir immense d'apprendre, de connaître, de savoir, efforts des particuliers pour aider au développement de l'instruction à tous ses degrés ; initiative des municipalités en ce qui touche les questions d'éducation, voilà ce que l'observateur peut constater dans les régions qui ont été particulièrement éprouvées par la guerre et qui, après les épreuves qu'elles ont traversées, semblaient ne devoir se relever que lentement, péniblement.
Notre but, aujourd'hui, est simplement d'entretenir nos lecteurs des Sociétés de Gymnastique qui, au nombre de trois, la *Gauloise*, l'*Ancienne*, la *Fraternelle*,

rendent à la cause de l'instruction, de l'éducation surtout, les plus sérieux services. *Mens sana in corpore sano.* Le développement des facultés physiques est le complément indispensable du développement des facultés intellectuelles. Cette vérité a été comprise, et, chose plus importante, a été mise en pratique, par les présidents des Sociétés de Gymnastique de Reims.

En effet, dimanche dernier, la Société la *Gauloise* a réuni dans la salle du Cirque ses membres honoraires, des invités nombreux, et leur a donné une séance de Gymnastique dont le programme, aussi intéressant que varié, a été parfaitement rempli.

M. Paté, le très habile chef de Gymnase de la Société la *Gauloise*, a fait merveille sur son trapèze. Il était là chez lui ; cette barre suspendue à un portique au moyen de deux cordes, est sa chose ; elle lui appartient ; il fait autour d'elle ce qu'il veut ; elle se plie à tous ses caprices. Les applaudissements n'ont pas manqué à M. Paté : c'était justice.

Les exercices de M. Poulain, sous-chef de Gymnase, aux barres parallèles et au reck, ont été également très remarqués et très applaudis.

Nous voudrions pouvoir citer les noms de tous les membres de la Société la *Gauloise* qui ont pris une part active à cette intéressante séance ; mais cela nous est impossible. Qu'il nous suffise de dire qu'ils ont tous fait preuve de force, d'adresse et d'agilité.

..

Le soir, à la salle Besnard, un banquet réunissait les présidents et vice-présidents des Sociétés de Gymastique de Reims et quelques invités. Plusieurs toasts furent portés. M. Martin, le sympathique président de la *Gauloise*, but à M. Paz, qui avait bien voulu abandonner pendant quelques heures ses importants travaux pour applaudir aux efforts des Sociétés de Gymnastique rémoises.

M. Paz répondit à M. Martin en buvant à l'union des trois Sociétés de Gymnastique de Reims.

M. Lasserre, conseiller général, qui assistait à cette réunion, prit alors la parole, et dans une improvisation heureuse, il résuma les impressions que ressentaient tous les assistants.

En terminant, nous devons dire qu'à deux heures et demie toutes les places de la salle du cirque étaient occupées, et que la Société la *Gauloise* s'était vue forcée, à son grand regret, de refuser l'entrée à six ou sept cents personnes.

(*Indépendant Rémois*.)

M. Louis Auger, ex-membre de l'*Ancienne* de Reims, s'occupe d'organiser une Société de Gymnastique à Epernay.

Le bel exemple que donne la ville de Reims facilitera, nous l'espérons, à M. Auger la tâche si méritoire qu'il a entreprise.

M. le professeur Delsol s'efforce également d'organiser une Société de Gymnastique à Blois.

Une Société de Gymnastique a été formée à Périgueux (Dordogne) immédiatement après la guerre, par M. le docteur Guilbert.

M. Guental, de Montbéliard, nous apprend qu'il s'occupe, avec l'aide de quelques amis, d'organiser une Société de Gymnastique dans cette ville. M. Guental a déjà recueilli une trentaine d'adhésions.

La ville de Bône (Algérie) a aussi sa Société de Gymnastique depuis la fin de l'année dernière.

Nous recevons de la Société qui vient de se former à Lunéville une lettre vraiment trop flatteuse. Nous ne pouvons cependant moins faire que de la publier, parce qu'elle émane encore d'un de ces braves départements de l'Est qui, stimulés par la présence de l'ennemi, sentent d'autant plus vivement la nécessité de se retremper dans les salutaires et fortifiantes pratiques de la Gymnastique.

<div style="text-align:right">Lunéville, ce 29 septembre 1872.</div>

Monsieur et honorable Directeur,

Nous avons enfin la grande satisfaction de vous annoncer un succès de plus pour votre dévouement à la cause de la Gymnastique: c'est la création de la Société de Gymnastique de Lunéville.

Nous admirons, Monsieur, l'abnégation avec laquelle vous vous êtes consacré, depuis de longues années, à la propagation de la Gymnastique en France, et votre confiance inébranlable dans la réussite d'une cause si difficile à défendre, et qui rencontre malheureusement tant d'indifférence.

Un tel dévouement, inspiré du plus pur patriotisme, de si nombreux sacrifices et une si grande persévérance ont porté leurs fruits : de tous côtés, en effet, on se met à l'œuvre, poussé par l'impulsion que vous avez donnée à une partie devenue indispensable de l'éducation des jeunes Français. Nous avons été précédés, nous serons suivis, les Sociétés de Gymnastique vont se multiplier, rivalisant d'entrain et d'ardeur; mais elles reconnaîtront toujours en vous l'initiateur infatigable de la Gymnastique en France. C'est aussi grâce à la propagande active de vos idées que nous trouvons aujourd'hui les hommes du progrès disposés à soutenir notre Société. Nous nous faisons un devoir de vous suivre dans la marche que vous nous avez tracée, et nous nous efforcerons de soutenir la cause de la Gymnastique en tout lieu et en toute circonstance.

Les commencements ont été difficiles et encore plus incertains. L'un de nous, reconnu par la Société pour son chef de gymnastique, avait fait partie à Strasbourg, après le concours de 1869, de la société l'*Ancienne*. Son éminent président, M. Diemer, l'avait convié à fonder, à son retour de Lunéville, une Société de Gymnastique. Nous avons commencé au nombre de dix, qui ont pris part à la discussion des statuts de la Société, basés sur ceux de l'*Ancienne*.

Nous travaillons encore dans notre premier local, en plein air, avec deux seuls appareils, barres parallèles et barres fixes, n'ayant pas voulu en construire d'autres avant d'avoir un local définitif. La Société se compose aujourd'hui de jeunes ouvriers intelligents, laborieux, tout dévoués au pays; la plupart sont des volontaires de 1870.

Dimanche, avec le concours que nous a offert la musique municipale, nous affirmerons notre existence et le but de la Société dans une séance publique, donnée sur un terrain clos à cause de l'occupation allemande. N'ayant que deux appareils, nous nous sommes surtout attachés aux marches d'ensemble et aux évolutions militaires. Tout notre succès dépend de notre séance, mais la bonne volonté de tous nos sociétaires nous garantit de grandes chances.

Dans une institution aussi neuve et sans précédente dans notre région, bien des difficultés surgissent; c'est pourquoi nous faisons appel aux conseils de votre expérience, et vous prions de nous donner un aperçu des conditions indispensables auxquelles doit satisfaire le local d'une Société de Gymnastique, connaissant mieux que personne cette question que vous avez étudiée.

La Société, voulant vous prouver son respect et sa gratitude, vous prie d'accepter le titre de *Président d'honneur* de la Société de Gymnastique de Lunéville.

Votre acceptation sera pour elle un nouveau gage de réussite.
Veuillez agréer, monsieur, l'assurance des sympathies de tous nos sociétaires.

Pour la Société :	Les membres du Comité :
Chef de gymnastique,	*Secrétaire-trésorier,*
J. WUCHER,	E. KOFFMILER,
Chef de matériel,	*Membres actifs du Comité,*
J. MERCY,	PH. LASSALLE, J. LACOUR.

Nous prions les Sociétés de Gymnastique de Nancy, de Reims, d'Epinal, du Havre, d'Elbeuf, de Marseille, de Coulommiers, de Beaucourt, de Dampierre, celles de Paris, toutes les Sociétés enfin qui ne l'ont pas fait récemment, de nous envoyer leurs statuts avec les noms des membres qui composent leur Comité, afin que nous puissions les publier dans notre prochain numéro.

Nous enregistrerons avec un profond chagrin la mort de Frans Basler, professeur de Gymnastique à Guebwiller, et en dernier lieu à Colmar.
Que son digne frère, Jean, veuille bien recevoir, avec l'expression de nos vifs regrets, celle de nos sentiments les plus affectueux.

ÉTRANGER

La sixième fête fédérale et internationale de Gymnastique donnée par les Sociétés belges a eu lieu cette année à Bruges, le 24 juillet dernier.
Tous nos remerciements pour l'invitation qui a été adressée à nos Sociétés et à nous-même à l'occasion de cette fête.

Une proposition a été récemment soumise au Reichstag de Berlin par un groupe important de députés, demandant que les jeunes gens qui pourront justifier d'une connaissance suffisante de la Gymnastique et des exercices militaires, aient droit à la même réduction de temps de service que ceux qui justifieront d'un certain degré d'instruction scolaire.

Avant la guerre le nombre des Sociétés de Gymnastique s'élevait, dans l'Allemagne du Nord seulement, à 2,183.

L'Impôt sur les Sociétés de Gymnastique.

Une anomalie des plus étranges se produit en ce moment.
M. le Ministre de l'instruction publique, s'inspirant des sentiments les plus patriotiques et de l'expérience la plus probante, porte la Gymnastique au premier rang des choses de l'enseignement.
A la même heure, le fisc, interprétant à sa manière la loi sur les cercles et réunions de plaisir, prélève un impôt de vingt pour cent sur toutes les cotisations des Sociétés de Gymnastique.
L'une de ces deux mesures est nécessairement défectueuse, puisque l'autre lui donne un démenti formel. Et ce qu'il y a de bizarre, c'est que démenti et mesure émanent des représentants d'un seul et même gouvernement.
Laissons là ce premier point, et abordons un autre ordre d'idées. La loi, conçue sans doute en vue d'une idée morale, autant et plus peut-être qu'en vue de recettes

à réaliser, a voulu atteindre des Sociétés qui, non-seulement ne poursuivent pas un but utile ou élevé, mais qui encore offrent plus d'un inconvénient et présentent plus d'un danger. Les cercles développent avant tout la passion du jeu; ils favorisent outre mesure la tension des petites vanités; ils font le vide dans le foyer conjugal. A ce triple titre, le législateur a voulu entraver leur essor, et, ne pouvant les supprimer tous, au moins les a-t-il voulu taxer, pour ne pas dire pressurer. Mais, par contre, il a bien eu soin d'exempter de toute redevance les Sociétés artistiques et celles d'utilité publique.

Or, nous le demandons, de bonne foi, la Gymnastique a-t-elle été qualifiée autrement que comme un art? Il suffit pour s'en convaincre de consulter tous les dictionnaires anciens et modernes.

Et, en outre, quel pays, dans le monde civilisé, à moins que ce ne fût donc la France, oserait considérer cet art comme n'étant pas d'*utilité publique?*

Les Sociétés hippiques, nous assure-t-on, sont franches de tout impôt. Nous n'allons pas à l'encontre de ce privilège. L'entraînement de la race chevaline a sans doute son importance, mais celui de l'espèce humaine n'est cependant pas non plus dépourvu de tout intérêt. Le haras possède, dans tous les cas avec le club, plus d'un lien de parenté qui pourrait, si on voyait les choses comme elles sont et non comme elles devraient être, placer le haras sous la même législation que celle qui régit le cercle.

La Gymnastique, que nous sachions, n'a pas encore jusqu'à ce jour pris ses lettres de naturalisation dans le monde des parieurs, moins encore dans celui des oisifs. Dans son domaine, la fatigue est la condition *sine quâ non* du plaisir. Quant à la cupidité, les gymnastes seraient bien surpris si on leur apprenait qu'elle a trouvé un joint pour s'introduire dans l'œuvre qu'ils poursuivent.

Faut-il envisager aussi la question au point de vue du rendement que cette interprétation erronée de la loi peut donner à l'Etat?... Hélas! les Sociétés de Gymnastique ne sont rien moins que riches. C'est parfois en s'imposant de bien cruelles privations que leurs membres parviennent à payer la maigre cotisation qu'on leur demande; c'est grâce au dévouement de ceux qui exercent gratuitement les fonctions de moniteurs et à la générosité de quelques membres honoraires qu'il est permis à cette cotisation d'être aussi maigre. Et, en regard d'aussi chétives ressources, les dépenses, pour surcroît de malheur, sont des plus considérables. Il faut à ces Sociétés de l'espace, elles ont donc de gros loyers à payer, elles ont besoin d'instruments de travail: donc, il leur faut supporter des frais d'outillage souvent de beaucoup au-dessus de leur encaisse présent.

Le fisc, en les imposant, n'a donc rien à gagner, si ce n'est la triste satisfaction de les décourager, de les ruiner, de nuire ainsi à la reconstitution de la race et à la défense de la patrie, de les faire disparaître l'une après l'autre. Il est plus que certain que le Trésor français ne recherche aucun de ces avantages négatifs, sachant que trois mille Sociétés de Gymnastique obtiennent en Allemagne toute espèce d'encouragement de la part de l'autorité, que beaucoup même, parmi elles, y reçoivent des primes du gouvernement, soit pour leur venir en aide, soit pour les récompenser de leurs efforts et des résultats obtenus.

Nous avons sous les yeux une pétition adressée à l'Assemblée nationale, et nous savons que beaucoup d'autres sont en circulation pour lui signaler cette erreur ou cet abus, et en demander le redressement. A tous ceux qui nous ont consulté, nous avons conseillé de s'adresser plutôt à M. le président de la République et à M. le Ministre de l'instruction publique. Inutile de compliquer une situation fort simple en elle-même.

Il existe un texte de loi qui exempte de toute contribution spéciale les Sociétés artistiques ou d'utilité publique. Les Sociétés de Gymnastique ressortissent absolument à l'une et à l'autre catégories.

Le pouvoir, interprète fidèle des lois, donnera donc à ses agents, tout simplement parce *qu'il le doit et que c'est justice*, de telles instructions que toutes vexations cesseront du jour au lendemain, et que les Sociétés qui n'ont pas eu le courage de se défendre soient réintégrées dans les débours qu'on leur a imposés à tort.

Tel est notre ferme espoir, telle est presque notre conviction.

E. P.

Dans notre précédent numéro, nous priions toutes les Sociétés de Gymnastique de nous envoyer leurs statuts avec les noms des membres qui composent leur comité, afin de pouvoir les publier dans celui-ci. A part quelques rares exceptions, notre prière est restée sans écho. Il nous semble, cependant, que le moment est plus solennel que jamais pour ceux qui attachent quelque prix à la propagation de l'œuvre Gymnastique, de s'affermir, de se rapprocher et de se connaître. C'est pourquoi nous comptons sur une rapide réparation de cet oubli.

Nous donnons ci-dessous les noms des membres des comités de quelques Sociétés de Gymnastique, qui ont répondu à notre appel :

Société l'ANCIENNE, de Reims.

Siège social, rue Hinemar, 42.

MM. le D^r DOYEN, président honoraire.
WEILL, vice-président honoraire.
BESNARD, président actif.
TROULEYRE, secrétaire.
BUNEAU, trésorier.
AIMÉ, gymnasiarque.
CHARINET, sous-gymnasiarque.

Société la GAULOISE, de Reims.

Siège social, manège du Cirque.

MM. JULES MARTIN, président.
PAUL OUZEAU, vice-président.
LOUIS ROUGER, secrétaire.
EM. BOULANGÉ, trésorier.
EMILE PATÉ, gymnasiarque.
A. MILLARD, membre adjoint.
A. DUFOSSEZ, idem.
P. TURQUIN, idem.
F. GILLET, idem.

Cercle Gymnastique de Lyon.

Siège social au gymnase Pugens, rue Tronchet, 25.

MM. CHAMVOLIN, président.
CHAPELIER, secrétaire.
BERGER, trésorier.

Société Lyonnaise.

Siège social, gymnase Pugens.

MM. CLUGNET, président.
MERMET, secrétaire.
RUBY, trésorier.

Société Suisse de Lyon.

Siège social, gymnase Pugens.

MM. STERNBAUER, président actif.
WAKERNAGEL, secrétaire.
SCHWEIGER, trésorier.

Société Nationale de Paris.

Siège social, gymnase Paz.

MM. EUGÈNE PAZ, président d'honneur.
DUCRET, président actif.
LÉON BIENVENU, vice-président.
MARCHAL, secrétaire.
GODEMENT, trésorier.
E. DAMAIN, trésorier-adjoint
A. ROBERT, id.
CAHOURS, docteur-médecin.
V. LOPEZ, gymnasiarque.
TRINQUART, membre adjoint.
DUFOUR, id.

Société Suisse de Gymnastique de Paris.

Siège social, 16, rue de la Sorbonne.

MM. G. CHRISTMAN, président.
C. BOLLINGER, vice-président.
C. ROUGET, secrétaire.
BERTON, trésorier.
E. BERTAUX, gymnasiarque.
E. PARIS, sous-gymnasiarque.

La *Gauloise de Reims* vient de modifier son règlement dans le sens d'une discipline des plus sévères. Nous l'approuvons entièrement, convaincu que les Sociétés de Gymnastique ne peuvent fonctionner d'une façon honorable, utile et sage qu'à la condition d'exiger de chacun de leurs membres une entière déférence envers les chefs élus par eux, et une soumission complète aux règles d'ordre auxquelles ils ont librement consenti.

Nous apprenons avec plaisir que la Société l'*Ancienne*, de Reims, est entrée dans une ère de prospérité qui lui a permis de liquider complètement un passif onéreux, et la met désormais en mesure de poursuivre vaillamment, et sans aucune entrave, la tâche qu'elle s'est imposée.

Nous recevons de Lille la lettre suivante, dont nous nous faisons un plaisir de publier la partie qui intéresse les propagateurs de la Gymnastique:

« Monsieur Paz,

« J'ai l'honneur de vous informer que la Société de Gymnastique que j'ai formée et que je dirige est en bonne voie. Je compte à présent quarante-cinq membres actifs qui viennent s'exercer tous les soirs à la pratique de la Gymnastique, et nous n'avons qu'à nous féliciter des résultats obtenus.

« Veuillez croire, monsieur, que je recevrai toujours avec plaisir les conseils que vous voudrez bien me donner, etc., etc.

« *Le directeur de la Société de Gymnastique,*

« ALPHONSE LECUY. »

Amené par ses travaux devenus de plus en plus absorbants à donner sa démission de président de la *Société nationale de Gymnastique*, M. Paz a reçu du nouveau président de la Société la lettre suivante :

Paris, le 10 octobre 1872.

Cher monsieur Paz,

Le 8 octobre 1872, les membres de la *Société nationale de Gymnastique*, réunis en assemblée générale, après s'être vus, en présence de votre détermination irrévocable, dans la pénible nécessité d'accepter votre démission, ont pris les décisions suivantes :

1° A l'*unanimité*, la Société vote des remerciements à M. Paz pour le complet désintéressement dont, comme propriétaire du grand Gymnase, il a donné la preuve, et pour l'activité et le dévouement qu'il n'a cessé de déployer pendant son trop court séjour à la présidence ;

2° Dans l'espoir que M. Paz voudra bien lui continuer un concours éclairé et bienveillant, à l'*unanimité*, la Société lui offre la *présidence d'honneur*.

Je suis heureux d'avoir à vous faire part de ces résolutions, espérant que vous voudrez bien accepter ce titre qui laissera la Société nationale de Gymnastique sous votre brillant patronage.

Permettez-moi, cher Monsieur, d'ajouter mes remerciements et mes félicitations personnels à ceux de la Société et de vous prier d'agréer, etc.

L. DUCRET,
Président de la Société nationale de Gymnastique.

Nous recevons de M. Schreuder, capitaine commandant retraité des sapeurs pompiers militaires de Paris, fondateur et directeur pendant vingt ans des gymnases du régiment militaire des sapeurs-pompiers de Paris, etc., etc., une lettre dans laquelle il nous manifeste, non sans amertume, son étonnement et son regret de n'avoir pas été nommé membre de la commission chargée d'examiner les professeurs de Gymnastique. Nous signalons cette réclamation à qui de droit.

Le 1er novembre 1872, le *Moniteur de la Gymnastique* contenait l'article suivant, suivi de la théorie annoncée et que nous croyons inutile de reproduire ici :

ÉCOLE DU SOLDAT SANS ARMES A L'USAGE DES ÉLÈVES DES ÉCOLES PRIMAIRES, DES COLLÈGES ET DES LYCÉES JUSQU'A L'AGE DE QUATORZE ANS.

Cette école a pour objet de dresser les enfants aux marches, aux mouvements d'ensemble et à la discipline, qui sont comme la clef de voûte de l'instruction militaire, aujourd'hui indispensable à tous.

Calquée en quelque sorte sur la théorie officielle, dans l'ordre spécial et avec les modifications qu'il nous a paru utile d'y introduire pour en rendre à la fois l'étude

et l'enseignement plus faciles aux instructeurs civils (instituteurs ou professeurs de Gymnastique), cette série trouvera également son application dans les réunions des Sociétés de Gymnastique, où elle pourra rendre les plus grands services à nos jeunes gens.

Nous faisons, dès le début, former le peloton sur deux rangs, à cause du grand nombre d'élèves que les instituteurs et professeurs de Gymnastique ont à faire manœuvrer simultanément, et de l'exiguïté relative des locaux dans lesquels se fait l'instruction.

Dans la théorie militaire, la marche de front précède la marche de flanc, mais les mêmes raisons que nous venons d'énoncer touchant la formation immédiate du peloton sur deux rangs, l'expérience que nous avons faite de cet enseignement dans les écoles et dans les gymnases, nous ont démontré que, dans ces établissements, la marche par le flanc trouve beaucoup plus souvent son application. C'est pourquoi nous l'avons, dans notre travail, placée avant la marche de front, laissant du reste au professeur la latitude de commencer par cette dernière, si la configuration et les proportions du terrain le permettent.

Le professeur donne l'explication de chaque mouvement en termes clairs, précis et dans un langage aussi correct que possible. Il faut que, par sa tenue exemplaire, il impose à ses élèves le respect de sa personne en même temps que celui des principes qu'il démontre.

<div style="text-align:right">E. P.</div>

Une grande séance de Gymnastique, donnée par la *Gauloise* de Reims, aura lieu le 23 dans cette ville, pour célébrer le départ des Prussiens.

Ah ! que ce sera donc une vraie fête que celle là !

Société la GYMNIQUE, du Havre.

Siège social, gymnase Bouquetot.

MM. E. Lebon, président.
 A. Douai, vice-président.
 A. Augot, secrétaire.
 N. Blanche, trésorier.
 Bouquetot, gymnasiarque.
 G. Lehr, membre adjoint.
 F. Millot, idem.

Société d'Epinal (Vosges).

Siège social, gymnase municipal.

MM. de Jarry, président et gymnasiarque.
 de Conégliano, vice-président et gymnasiarque.
 Bruchon, secrétaire.
 Boyer, trésorier.
 Déflui, membre adjoint.
 Perrot, idem.
 Rouger, idem.

Société de Périgueux (Dordogne).

MM. Fournier Laurière, maire de la ville, président [honoraire.
 Docteur Guilbert, président.
 Lieutenant-colonel de Nattes, vice-président.
 Ernst, secrétaire.
 Sauget, membre adjoint.

MM. Artigon, gymnasiarque.
Lacoste, gymnasiarque adjoint.
Martin, membre adjoint.
Lemblé, idem.
Lagrange, idem.
Margat, idem.
Escalm, idem.

Société la GAULOISE, de Paris.

Siège social, gymnase Pascaud.

MM. Paul Jorsin, président.
Emile Rouler, vice-président.
Louis Gérinot, secrétaire.
Lucien Gérinot, secrétaire adjoint.
Charles Roulet, trésorier.
Louis Vallée, trésorier adjoint.
Victor Baudement, membre adjoint.
Louis Rault, idem.
Gustave Rault, idem.

Nous remercions la *Gauloise* de l'explication qu'elle a bien voulu nous donner du retard qu'elle a dû mettre, par suite de ses nouvelles élections, dans l'envoi de la liste et des membres de son Comité. Nous enregistrons avec plaisir l'adhésion énergique qu'elle donne à notre protestation contre l'impôt du 20 septembre.

Paris, 25 novembre 1872

FÊTE GYMNASTIQUE DE REIMS

Cette brillante réunion patriotique restera longtemps dans notre souvenir, et la réception si cordiale et si sympathique, dont nous avons été personnellement l'objet, ne s'effacera pas de notre mémoire.

La jeunesse rémoise donne, depuis longtemps, et surtout depuis cette guerre fatale qui nous a coûté nos deux plus belles provinces, un exemple qui, nous l'espérons, sera suivi. Elle a compris tout le parti que notre patrie pourrait tirer, pour sa régénération, des mâles et saines pratiques de la Gymnastique, et non-seulement elle s'y est adonnée avec ferveur pour son propre compte, mais elle s'efforce aussi de les transmettre à l'enfance ouvrière avec un zèle et un dévouement au-dessus de tout éloge.

En effet, des cours publics et gratuits ont été ouverts à Reims par les soins des Sociétés l'*Ancienne* et la *Gauloise*, avec le concours désintéressé des membres de ces Sociétés, et celui des professeurs municipaux Defrançois et Aimé. Nous avons été surpris de la discipline et de l'ensemble obtenus en quelques semaines, et nous félicitons sincèrement les auteurs de cette philanthropique tentative.

Le bien porte en soi sa récompense, si nous en jugeons par la joie qui éclatait sur les visages de ces jeunes gens, et par les applaudissements enthousiastes qui accompagnaient chacun de leurs efforts.

A voir ces bras nerveux, ces jambes agiles, ces poitrines robustes, à voir cette souplesse, cette énergie et cette grâce, à voir enfin les progrès incroyables réalisés en moins d'un an par les sociétaires de la *Gauloise*, on est frappé des ressources immenses que renferme le tempérament de notre race, et on sent qu'on pourra tout attendre d'elle lorsqu'elle aura subi cette refonte physique et morale que nous préparent les institutions républicaines.

Nous avons vu maintes fois les gymnastes allemands, et nous ne craignons pas

d'affirmer qu'il leur faudrait au moins trois ans de pratique pour arriver au résultat obtenu à Reims en sept ou huit mois.

Ces braves adolescents champenois semblaient pénétrés du bel exemple qu'ils donnent et de la mission patriotique qui s'impose aux générations nouvelles. Ils semblaient dire à ceux qui les admiraient et les couvraient de bravos:

Soyez sans crainte, — nous sommes là.

Continuez, chers camarades, continuez, *sic itur ad... astra*.

Nous ne pouvons mieux faire que de citer le texte de l'*Indépendant rémois* au sujet de cette fête:

Reims est tranquille; échos, délibérez en paix. Mais pour avoir en autre temps écouté cette parole d'endormeur, la France avait perdu l'Alsace et la Lorraine; des milliers de familles s'étaient patriotiquement expatriées, et l'hiver venait avec son cortège de souffrances physiques ajouter à la souffrance morale de nos compatriotes. Qu'imaginer pour leur venir en aide ? Reims n'a pas de théâtre qui puisse assurer un excédent de recettes, la municipalité a fait son devoir ; n'est-il plus possible de réveiller encore la sympathique générosité de nos concitoyens? La *Gauloise* répondit comme le soldat légendaire. « Patrie, dit-elle, si c'est impossible, cela se fera ; si c'est possible, c'est fait ; » et déjà circulait de par la ville le programme de la soirée gymnastique au profit des Alsaciens-Lorrains.

Que dire de cette soirée intéressante entre toutes? Ah ! si toute la France faisait comme nous, bientôt nous serions loin de l'empire et de ses petits crevés. Regardez ces gymnastes, admirez leur agilité, leurs muscles. Voyez-les aux parallèles, à l'échelle, au reck. Voilà des jeunes gens qui préfèrent l'hygiène gymnastique, les exercices militaires, l'escrime à la baïonnette, à l'air méphitique des cafés, à l'abrutissante énervation des nuits passées en fréquentations dangereuses. Peut-être n'auront-ils pas l'échine assez ramollie pour se courber aux pieds de ceux qui ne nous paraissaient grands que parce que nous étions à genoux, mais ils auront le bras musculeux qui manie le mousquet, le cœur chaud qui affronte le danger, la tête haute qui regarde l'ennemi en face. Ce ne seront plus des femmelettes, de plats sujets, mais des hommes, mais d'énergiques citoyens.

Entrée d'un groupe de gymnastes, voici le tour des applaudissements, ils ne cesseront pas avant la fin de la soirée, car tout a été exécuté avec un ensemble, une prestesse, un brio inimaginable. On ne savait lequel on devait le plus admirer ou du professeur, M. Paté, qui est un des plus habiles et certainement le plus sympathique qu'il y ait au monde, ou de ses élèves, si disciplinés, si élégants, si sûrs d'eux-mêmes que pas un moment, au milieu d'exercices qui semblent périlleux, l'idée qu'un accident pût se produire ne s'est présentée à l'esprit des spectateurs.

A neuf heures, M. Paz, directeur du Grand Gymnase de Paris, et son premier professeur M. Lopez, arrivant par le train du soir, font leur entrée au milieu des applaudissements. Toutes places étant occupées, M. Ad. Dauphinot, le maître de céans, offre obligeamment son fauteuil. Les exercices continuent avec un succès toujours croissant, les spectateurs sont émerveillés.

Voici l'escrime à la baïonnette, et les applaudissements frénétiques dont cet exercice fut couvert disaient assez les pensées qui bouillonnaient dans tous les cœurs. Puis la quête, admirablement organisée et conduite par vingt-cinq commissaires. En moins d'un quart d'heure la collecte était faite et le résultat connu. Elle a produit 801 fr. 55, tout frais déduits.

A l'issue de la séance un punch confraternel attendait les membres des Sociétés. M. Paz reçut la bienvenue du président de la *Gauloise* M. Martin, et y répondit par une chaude improvisation, qui valait à elle seule tous les applaudissements de la soirée et on se sépara aux cris de : *Vive la République !*

(*Indépendant rémois.*)

Nous avons reçu, à propos du concours de l'exposition du Palais de l'Industrie, sur lequel nous avons fait connaître notre avis dans le numéro précédent, plusieurs lettres, dont l'une surtout nous a paru entrer si vivement au cœur de la question, que nous ne pouvons résister au plaisir d'en donner un extrait:

Vos appréciations sur la séance de Gymnastique de l'exposition nous ont fait un immense plaisir. Quand donc en aurons-nous fini avec ces saltimbanques.

Il est temps de nous grouper et de nous hâter de faire voir à notre pays que la Gymnastique, objet de notre enseignement, n'a aucun rapport avec celle des cirques. Que de gens aujourd'hui sont encore dans l'indécision sur les avantages réels de la Gymnastique! Pourquoi ? Parce que les trois quarts des professeurs ne comprennent pas leur mission.

Il y a trois sortes de Gymnastique, il est vrai : Celle des enfants ; celle des hommes ; celle des vieillards ou des malades.

Mais nous n'avons que la première à considérer, puisqu'elle seule est pédagogique. Quant aux autres, elles ont leur raison d'être ; mais, encore une fois, elle n'ont rien à faire dans la régénération gymnastique de la jeunesse de notre pays.

A. DE JARRY.

LISTE DES COMITÉS DES SOCIÉTÉS DE GYMNASTIQUE DE FRANCE

(Suite)

Société Compiégnoise.
Siège social : Gymnase communal.
MM. A. SOREL, président.
MAUPRIVEZ, vice-président.
WACHEUX, secrétaire.
CAMUS, trésorier.
LESGUILLONS, docteur médecin.
MOTEL, membre adjoint.
MESNIL, id.
RABOT, id.
LALY, gymnasiarque.

Société d'Épinal (Vosges).
(Nouvelles élections.)
MM. DE JARRY, président.
DE CONIGLIANO, vice-président.
HAUMONTÉ, secrétaire.
DÉFLIN, trésorier.
DANGÉ, chef du matériel.
WEISS, id.
DÉFLIN, gymnasiarque.
BRUCHON, id.

Notre ami M. de Jarry nous prie de spécifier que tous les membres du comité de la Société d'Epinal remplissent les fonctions de moniteurs, sans préjudice de leurs attributions spéciales. — Voilà qui est fait.

Paris, le 5 décembre 1872.

A M. GRÉARD, DIRECTEUR DE L'ENSEIGNEMENT PRIMAIRE A PARIS

A qui pourrais-je m'adresser qui connût mieux que vous, monsieur, les besoins de l'enfance ? Quel confident plus intelligent et plus amoureux du bien pourrais-je choisir, quand il s'agit d'un progrès à introduire dans l'éducation ?

La mission que vous avez bien voulu me confier, d'initier une partie des instituteurs primaires de Paris aux *faciles difficultés* de la Gymnastique élémentaire, l'appui que vous m'avez prêté pour la mise en pratique de cette innovation, et les résultats si rapidement obtenus, m'encouragent à vous demander avec instance de compléter l'œuvre de régénération que nous avons entreprise, en faisant pour les jeunes filles des écoles primaires ce qui vient d'être fait pour les jeunes garçons.

Peut-être, au milieu de vos occupations, avez-vous trouvé le loisir de lire l'article que j'ai publié à cet égard dans un des derniers numéros du *Petit Journal*. S'il en est ainsi, j'ai, à la vérité, peu de chose à ajouter pour démontrer

la débilité, en quelque sorte fatale, qu'impose notre organisation scolaire au sexe le plus faible, et la nécessité impérieuse qui incombe aux réformateurs du temps présent, de mettre un terme à un état de chose aussi funeste.

Je ne puis néanmoins me dispenser de revenir sur un argument que j'ai, après bien d'autres, fait valoir déjà un si grand nombre de fois, qu'il semblerait qu'il dût à l'heure actuelle être incrusté dans la pensée de tous ceux qu'occupe le grand problème de la conservation et du progrès de notre espèce. J'entends parler de la parité d'intérêt qu'offrent les deux sexes. Les esprits prévenus ou irréfléchis sont, au premier abord, amenés à croire que l'homme seul a un rôle militant à remplir dans la société, qu'à lui seul par conséquent est nécessaire le développement des forces physiques comme celui des facultés intellectuelles!

Quelle erreur!

L'Ecriture, dans un élan poétique, a bien pu créer la fable ingénieuse autant que charmante de la femme issue de la chair de l'homme. Cela n'empêche pas que, dans la réalité, ce soit tout le contraire qui ait lieu. Mais ce préjugé qui veut que la femme soit une créature d'un ordre inférieur par rapport à l'homme ne disparaît que lentement, même dans les pays civilisés. Aussi dans quel abandon est laissée cette créature merveilleusement combinée où éclôt et se développe l'homme lui-même? Que fait-on pour la disposer à ce dur labeur? Que fait-on pour donner à son organisme si délicat et appelé à une mission si sainte, la vigueur, l'énergie et les proportions nécessaires?... Rien, absolument rien.

Il faut que l'épouse accomplisse fatalement son œuvre sans qu'aucune préparation de son corps soit venue en aide aux cruelles exigences de la nature, alors que tout dans notre vie moderne tend à renverser les lois impérieuses que cette même nature impose à tout être vivant.

Le devoir suprême de la femme, c'est la maternité... de tous les sacerdoces, le plus pénible et le plus dangereux. Il n'est dans l'œuvre de Dieu rien de plus sublime; mais par les tourments et les responsabilités encourues, il n'est rien non plus, sur la terre, qui soit plus digne de la sollicitude universelle.

Or, parmi les femmes des grandes villes, combien en compte-t-on dont la santé et les organes résistent à deux ou trois accouchements? Combien en trouve-t-on qui soient capables de nourrir elles-mêmes leurs enfants? A peine deux sur dix.

C'est ce qui me fait dire sans cesse, et c'est ce qui me fait répéter, sous risque de passer en fin de compte pour un maniaque aux yeux de mes contemporains, qu'on ne formera que des générations laides, mièvres, exténuées, tant qu'on ne consacrera pas au corps de la jeune fille les mêmes soins qu'on a enfin consenti à reconnaître utiles, indispensables aux jeunes garçons.

Veut-on des soldats robustes et énergiques? Qu'on façonne avant tout des femmes capables de concevoir, d'enfanter, de nourrir. C'est la pierre angulaire du problème. Tout ce qui veut passer à côté de cette ligne n'est qu'erreur et illusions.

Mais est-il donc si difficile de donner satisfaction à cette exigence, la plus impérieuse qui se soit jamais imposée à une époque, et à l'intelligence de ses législateurs.

Non, assurément non. Rien n'est plus simple, et vous venez, monsieur le Directeur, d'en faire l'expérience.

J'ai lutté pendant des années, d'autres avant moi déjà avaient commencé le combat, pour que nos instituteurs de l'enseignement primaire fussent initiés aux principales notions de la Gymnastique. Il semblait, pour me servir d'un terme vulgaire, que ce fût la mer à boire. Un certain nombre d'hommes éclairés et énergiques et à leur tête M. le Ministre de l'instruction publique ont résolu un jour de secouer une fois pour toutes le joug de la vieille routine, de la torpeur traditionnelle. Vous-même, monsieur le Directeur, avez été jugé digne d'ouvrir l'ère nouvelle de notre éducation. Et en moins de quelques mois, tous les instituteurs primaires de Paris ont reçu en dépôt le soin précieux de retremper leurs jeunes élèves et d'arrêter la dégénérescence de notre peuple à sa source même,

Or, cette source, je le dis encore une fois, c'est la femme et rien que la femme, ou plutôt la toute petite fille.

Eh bien ! monsieur le Directeur, que ne feriez-vous pour le sexe féminin ce qui nous donne de si bons résultats pour le sexe masculin ? Quelles difficultés y aurait-il à enseigner aux institutrices, comme on l'a enseigné aux instituteurs, les mouvements sans appareils combinés spécialement en vue de la formation de la femme et de sa maternité future.

Je vous offre de faire ce cours dans mon gymnase, gratuitement, comme je le fais pour les instituteurs.

Je me mentirais à moi-même si j'essayais de vous persuader qu'on aura donné alors la note suprême qui me semble indispensable pour atteindre au but proposé. La France ne sera point guérie de la consomption qui la mine, elle aura seulement acquis quelques chances de guérison qu'on lui avait, jusqu'à ce jour, obstinément refusées.

La reconstitution nationale ne sera possible et faite que le jour où Paris sera doté d'une École Normale Centrale de Gymnastique où seront formés tous les ans des professeurs des deux sexes pour les écoles normales primaires des départements.

J'en ai maintes fois parlé à monsieur le Ministre de l'instruction publique. Il a reconnu avec moi l'urgente nécessité de cette institution. Laissez-moi espérer, monsieur le Directeur, que vous voudrez bien joindre votre voix à la mienne pour obtenir du ministre qu'il ajoute l'action à la parole et qu'il se décide enfin à réaliser sans retard une création qui est devenue indispensable.

Je suis, monsieur le Directeur, avec un profond respect, votre tout dévoué.

E. P.

Samedi, M. Jules Simon, ministre des beaux-arts, est allé visiter, à Reims, le nouveau théâtre construit sur le modèle du nouvel Opéra de Paris, et dont l'inauguration aura sans doute lieu dans le courant du mois de mai. M. Jules Simon a complimenté M. Gossel, architecte de Reims, qui dirige les travaux.

De là le ministre est allé déjeuner à l'archevêché, et à deux heures il rendait sa dernière visite en allant au manège, où il a assisté à une séance de gymnase donnée par les trois Sociétés de Gymnastique de Reims. Au moment de se retirer, M. le Ministre, félicitant les sociétaires, leur a adressé ces paroles :

« Vous, qui sortez des épreuves si douloureuses de l'occupation, vous avez compris que la régénération ne se faisait pas seulement par les études, mais aussi par les exercices du corps, car il ne faut pas seulement travailler pour la France, mais également pour la République. »

Lons-le-Saunier, le 21 décembre 1872.

Monsieur Eugène Paz,

Je suis heureux de pouvoir vous apprendre, qu'éclairé par les conseils que vous avez bien voulu me donner, je suis parvenu à réunir à Lons-le-Saunier trente jeunes gens qui se sont constitués définitivement, dimanche dernier, en Société Gymnastique, en me faisant l'honneur de me choisir pour Président.

La Société porte le nom de *Société Gymnastique de Lons-le-Saunier*.

Le comité d'administration est ainsi composé :

Président : MM. FONTANY.
Trésorier : BAILLY.
Secrétaire : SAURET.
Gymnasiarque : JANNIOT.
Adjoint : VILLOT.
Id. ROUSSIN.

Nous avons adopté les statuts et le règlement de la Société Nationale, persuadés de ne pouvoir prendre de meilleur modèle ; toutefois nous y avons apporté les

quelques modifications que nécessitaient la différence de proportions de notre petite Société, fonctionnant dans une ville de 10,000 habitants, et la Société Nationale, Société vaste, cosmopolite et résidant à Paris; jusqu'ici, occupés exclusivement d'organiser et d'installer, nous n'avons pas encore eu le temps d'agiter la question de notre association à la Société Nationale. Mais, au premier moment, je consulterai la Société à ce sujet, et je vous assure que je l'engagerai de toutes mes forces à se placer sous l'égide de cette Société mère.

Je vous suis bien reconnaissant et obligé de la publicité que vous avez donnée, par la voie de votre journal, à mes efforts pour organiser à Lons-le-Saunier cette Société Gymnastique qui fonctionne aujourd'hui.

Veuillez agréer, monsieur, la nouvelle assurance de ma profonde gratitude et de ma haute considération.

P. FONTANY.

SOCIÉTÉ DE GYMNASTIQUE DE MONTBÉLIARD (DOUBS)

Montbéliard, le 24 décembre 1872.

Monsieur Eugène Paz,

J'ai l'honneur de vous informer que la *Gauloise*, Société de Gymnastique de Montbéliard, vous a décerné, en sa séance du 22 décembre 1872, le titre de *Membre d'honneur*.

J'espère, Monsieur, que dans votre bienveillante sympathie pour les Sociétés de Gymnastique, sympathie dont vous avez donné des marques si nombreuses, vous voudrez bien accepter ce titre que nous nous faisons un devoir d'offrir au savant professeur qui a si souvent plaidé la cause de la Gymnastique, et est arrivé, par sa persévérance et son dévouement, à la rendre populaire dans notre pays.

Notre Société, presque avec les mêmes éléments qu'aujourd'hui, a été fondée en 1869; en 1870 nos malheurs en amenèrent la dissolution. Refondée en mai 1872, elle est maintenant prospère et compte près de cinquante membres. Partout nous sommes encouragés, chacun comprend dans notre pays (j'entends le Doubs) de quelle utilité est la Gymnastique dans la vie et surtout maintenant. Nous avons su profiter de nos rapports avec la Suisse, où pas une localité ne se trouve qui ne compte une section de la Société fédérale de Gymnastique. Dieu veuille que la France un jour en arrive là.

J'espère pouvoir vous envoyer prochainement un exemplaire de nos statuts; un numéro de votre estimable journal que nous recevons nous a donné les jalons, les bases de nos règlements. Merci à vous, notre collaborateur sans le savoir; nous espérons qu'en considération de la cause, vous n'y verrez pas un plagiat ni un larcin de propriété littéraire, car si j'ai bonne mémoire vous publiiez (n° du 15 mars 1869, n° 4) ce modèle de statuts pour faciliter l'œuvre si difficile et si délicate de la constitution des Sociétés de Gymnastique.

Je joins à cette lettre le nom des membres de notre comité.

Veuillez agréer, etc.

Le secrétaire, *Le président,*
EM. HANTZ. LOUIS MÉGNIN.

SOCIÉTÉ DE GYMNASTIQUE DE MONTBÉLIARD (DOUBS)

MM. le D^r CUGUEL, maire de Montbéliard (président d'honneur).
LOUIS MÉGNIN, président actif.
GRUMBACH jeune, vice-président.
L. M. HANTZ, secrétaire.
E. GRUET, trésorier.
E. GUENTAL, gymnasiarque.
CHENU, chef de matériel.
LOUIS PARDOUNET, membre adjoint.
HÉCHINGER, id.

Nous lisons dans le *Rappel* du 28 décembre :

M. Gréard vient de faire mettre à l'étude la question de la fondation de cours de Gymnastique dans les écoles de jeunes filles.

Nous apprenons avec le plus grand plaisir l'existence d'une importante Société de Gymnastique à Bordeaux, et nous nous faisons un devoir d'en faire part à nos lecteurs.

Fondée en juin dernier, la *Société Bordelaise* compte aujourd'hui plus de cinq cents membres. Elle se réunit dans l'excellent square de MM. Bertini frères, et a pour président un homme des plus distingués, M. Luidet, ingénieur des mines.

La Société de Gymnastique de Périgueux, nouvellement formée par M. le docteur Guilbert et par M. Ernst, vient de donner en cette ville une séance qui a obtenu le plus grand succès. Le professeur, M. Artigou, a reçu de chaleureuses félicitations pour le dévouement tout désintéressé avec lequel il s'est consacré à l'organisation de cette Société.

Paris, 10 janvier 1873

LA SOCIÉTÉ DE GYMNASTIQUE DE LUNÉVILLE

Tandis qu'en haut lieu on semble éprouver tant de difficultés, rencontrer tant d'obstacles pour la création des écoles spéciales indispensables à la propagande de l'enseignement gymnastique, tandis que d'autre part et surtout à Paris, l'initiative privée ne brille guère que par son absence, il nous est donné, comme pour faire contre-poids à toutes ces fautes et à toutes ces défaillances, de voir de petites villes, bien simples et bien modestes, se mettre vaillamment à l'œuvre et surmonter une à une toutes les apparentes impossibilités de la tâche qu'elles ont entreprise, jusqu'à ce que le jour soit venu où elles puissent humblement proclamer la gloire d'avoir réussi. Et, en effet, elles le font sans éclat, comme elles ont renversé, sans bruit, les barrières innombrables qu'elles ont trouvées sur leur chemin du point de départ au but.

C'est à esquisser l'historique d'une de ces modestes Sociétés que nous voulons consacrer ces quelques lignes. De plus grands, de plus puissants que ceux dont nous allons parler, de plus ambitieux peut-être aussi dans leurs visées, pourront gagner à ce récit, en courage, en persévérance et surtout en simplicité ; car enfin c'est triste, mais il faut bien le dire, c'est presque toujours par le frottement des amours-propres, par le manque d'énergie dans la croyance, par la préoccupation de la personnalité qu'échouent, avant même d'être nées, ou que périclitent, le plus souvent peu de temps après leur naissance, les Société de Gymnastique de nos grandes villes. Il va de soi qu'il existe à cette règle de fort honorables exceptions ; aussi bien ne craignons-nous de froisser personne, car chacun, d'instinct, ne manquera point de se ranger dans ce dernier nombre.

Parmi ces ouvriers de l'idée gymnastique, obscurément attelés à leur mission, ceux que nous allons montrer à l'œuvre sont les hommes de Lunéville. Assurément ils ne savaient point, quand ils ont abordé leur entreprise, qu'on les suivait du regard et qu'on les admirait, renversant, avec une force de volonté que rien ne pouvait lasser, toutes les entraves, grandes ou petites... et Dieu sait si elles furent nombreuses, toutes les entraves qui devaient à chaque pas les arrêter. Assurément encore, ils ne s'attendent point, à l'heure même où nous dévoilons leur mérite, que cet hommage leur sera ainsi rendu publiquement.

Nous n'avons point la prétention de nous considérer comme un juge souverain, pas plus qu'il ne nous vient à la pensée de croire que notre éloge soit une faveur bien digne d'envie ; nous voudrions cependant qu'il fût de quelque prix, car alors peut-être le désir de le mériter ferait-il naître cette noble émulation qui permet seule de faire de grandes choses.

Or, voici ce qu'ont fait les fondateurs de la Société de Lunéville :

La première de toutes les difficultés était naturellement de se recruter eux-mêmes. Hélas! ils ont eu, pour la résoudre, le stimulant le plus aigu qui pût les aiguillonner; ils ont eu et ont encore l'occupation allemande. En présence de ce grand et durable malheur, ils ont compris que le patriotisme leur commandait quelque chose de plus qu'une stérile affliction.

C'est que, comme à Reims et dans toutes les places occupées par les ennemis, ils ont vu ceux-ci se livrer tous les jours aux salutaires exercices du corps, si fort en honneur de l'autre côté du Rhin. Ils ont alors compris qu'eux aussi devaient retremper dans un travail mâle et fortifiant leurs membres alanguis par vingt ans de césarisme, et la résolution a surgi au milieu d'eux, de se dévouer désormais, en dehors de leurs labeurs professionnels, à cette fatigue virile et salutaire qui a nom la Gymnastique.

Mais, pour nous servir des expressions de la lettre même où ils nous racontent la gestation et l'enfantement de leur Société, combien « de tâtonnements et d'indécisions pour entrer enfin dans la voie des progrès et de la réussite ! »

« Ils ont maintenant, disent-ils, un président et un siège social ! — ce local qu'ils ont sollicité avec tant d'instances, ils le possèdent ! »

Toute une odyssée.

Le conseil municipal ayant pris en considération l'utilité de leur Société, sur la recommandation du maire et d'un certain nombre de conseillers dévoués au progrès, a rendu une décision leur accordant un emplacement assez vaste dans les vieilles halles, et de plus, la fourniture de toutes les planches pour le fermer.

Et une fois cette clôture faite par le soin d'un maître charpentier, écoutez un peu cet aveu presque attendrissant dans sa rude simplicité :

« ... Puis, les ressources de la Société n'étant pas encore assez grandes, nous avons dû mettre à l'épreuve la bonne volonté de tous nos sociétaires pour faire les aménagements et terrassements intérieurs. Aussi, pendant une semaine entière, les exercices du soir ont-ils dû être remplacés par le maniement des pelles, des pioches et des brouettes. »

Ce sont les membres du comité qui écrivent.

« Nous avons dû, disent-ils, donner l'exemple, c'est à quoi vous voudrez bien attribuer le retard de notre correspondance. »

A la bonne heure ! Voilà de bonne et saine démocratie, celle qui met ses préceptes en pratique.

Enfin, on a inauguré les travaux. On est cinquante pour commencer. La cotisation est de 1 franc par mois et une redevance d'un franc pour l'admission. Il faut considérer que la majeure partie des sociétaires sont des ouvriers. Voilà, n'est-ce pas, des oboles d'artisans qui ont toute l'éloquence de la vertu.

Énumération faite de tous les instruments qu'avait la Société en principe, et Dieu sait qu'il y en avait bien pour vingt francs !... « Les ressources de la caisse, disent nos correspondants, ne nous ont encore permis d'ajouter que deux nouveaux appareils (trapèze et anneaux). Nous nous disposons à acquérir les appareils secondaires les moins coûteux (perche fixe et perche mobile, corde lisse, corde à nœuds, etc.) »

Tant de sagesse aidant, petit poisson est devenu grand. Le maire de Lunéville, M. Majorelli, a accepté la présidence offerte à l'unanimité par le comité; puis, le conseil municipal a reconnu l'urgence de la construction d'un gymnase couvert et fermé.

Bravo, monsieur le maire, vous vous êtes montré là excellent administrateur; nous n'oserions pas dire que vous arracherez à l'estaminet tout ce que vous donnerez à la Gymnastique; mais nous pouvons affirmer que les jeunes ouvriers de Lunéville gagneront là d'abord toutes les forces que donne la Gymnastique, et de plus toutes celles qu'ils pourraient gaspiller ailleurs.

Ici, hélas ! une note dissonante, une ombre au tableau :

« Malheureusement les sommes affectées à cette construction ne peuvent être que minimes, car les ressources de la ville sont bien amoindries par les premiers temps de l'occupation allemande. »

Nous arrêtons ici nos reproductions. Le lecteur ne partage-t-il point la sympathique appréciation dont nous les avons accompagnées, et n'est-il pas à désirer que les grandes villes de France méditent le noble exemple donné par les gymnastes de Lunéville (1) ?

Épilogue.

Au moment de mettre sous presse, nous recevons de Lunéville une lettre qui se termine ainsi

Pour atténuer la joie que nous causent les indices certains de la réussite de notre entreprise et de la marche heureuse de notre Société, nous venons de recevoir du contrôleur l'invitation d'avoir à déclarer, avant le 31 courant, le total des cotisations perçues ou à percevoir depuis notre fondation.

Nous avons encore l'espoir que nous donnent l'influence administrative de notre président et les bénéfices qui peuvent être accordés au but de la Société, *destinée à instruire les jeunes gens et à former des moniteurs pour l'instruction des élèves des écoles municipales*, d'échapper à la pression du fisc.

Un de nos bons amis, M. Heiser, de Strasbourg, directeur du grand gymnase de cette ville, nous adresse une lettre pleine de cœur et de patriotisme dont nous détachons le passage suivant:

Nous avons été furieux d'apprendre que le gouvernement a l'intention d'imposer les Sociétés de Gymnastique. Quoique nous n'appartenions plus à la France, *physiquement du moins*, faites toujours mention, je vous prie, de nos plus énergiques protestations et faites sentir au gouvernement qu'il n'aura des hommes virils pour servir avec efficacité la patrie, que tant qu'il favorisera la Gymnastique; surtout faites-lui sentir que ce n'est pas sur des petits crevés, sur des flâneurs et des poseurs, qu'il peut compter pour relever notre cher pays.

Je puis vous assurer que cette nouvelle m'a mis hors de moi. Que le gouvernement français fasse faire une enquête sur la conduite qu'ont tenue les Sociétés de Gymnastique dans cette dernière guerre. J'ose affirmer qu'il ne trouvera pas un seul gymnaste en Alsace qui ait été en défaut. *Pour ne parler que des Sociétés de Strasbourg, elles ont toutes les trois perdu leur président et plusieurs membres actifs.*

Du reste, la meilleure observation à faire au Ministre des finances, c'est de l'inviter, comme vous le dites, à consulter son dictionnaire pour savoir si la Gymnastique est ou non un art, et si les Sociétés de ce genre doivent être classées parmi les Sociétés artistiques.

(1) La Société la Nationale de Paris statuera, mardi prochain, sur une proposition de MM. Paz et Ducret, touchant une avance de fonds à faire à la Société de Lunéville, pour compléter son matériel.

On nous écrit de Reims à la date du 30 décembre :

M. Jules Simon, ministre de l'instruction publique, en tournée d'inspection à Reims, a daigné honorer aujourd'hui de sa visite les Sociétés de Gymnastique de notre ville.

La *Gauloise*, l'*Ancienne* et la *Fraternelle* ont de suite improvisé une séance au manège. Ces trois Sociétés ont rivalisé d'entrain et de zèle pour montrer à M. le Ministre que Reims tient un rang distingué parmi les villes où la Gymnastique est en honneur.

M. le Ministre était accompagné de M. Charles Blanc, directeur des beaux-arts, de M. Warnier, député de la Marne, de M. le préfet, de M. le sous-préfet, du maire de Reims et de ses adjoints.

Une bonne partie des membres des Sociétés, revêtus de leurs uniformes et insignes, a défilé en très bon ordre devant M. Jules Simon, puis les exercices ont commencé.

Une foule nombreuse a appuyé de ses bravos sympathiques les efforts de nos jeunes Rémois qui, sous la direction de MM. Paté, Aimé et Defrançois, sont arrivés aux plus brillants résultats.

Nous sommes heureux de féliciter MM. Blancon et Besnard, les deux vaillants professeurs d'escrime à la baïonnette, à la *Gauloise* et à l'*Ancienne*. Ils ont fait manœuvrer leurs élèves tour à tour. Les évolutions, aussi élégantes qu'énergiques et précises, ont prouvé une fois de plus que la supériorité à l'arme blanche restera toujours aux Français.

A cause de leur intérêt particulier, ces exercices ont été remarqués et fort goûtés par l'assistance.

Pendant plus d'une heure, les élèves des trois Sociétés, au nombre d'environ 60, et leurs professeurs, s'exercèrent alternativement à tous les appareils, rivalisant de force, d'agilité et de souplesse.

Pour terminer, M. le Ministre a complimenté par quelques paroles saisissantes et patriotiques les efforts et le travail des jeunes gens de Reims, qui veulent devenir des hommes dignes du nom de Français.

Il est venu leur montrer qu'il s'intéresse vivement à tout ce qui peut amener notre régénération, à tout ce qui doit faire de nous de bons citoyens. Il sait que le jour où la Gymnastique sera aimée et pratiquée universellement en France, nous compterons des hommes, car ce sont des hommes ceux qui savent dompter leur corps.

En résumé, bonne journée pour la Gymnastique, pleine de promesses pour le but que nous poursuivons. Elle a prouvé qu'à Reims on se souvient du passé et qu'on songe à l'avenir !

Société de Gymnastique de Lunéville.

Siège social : local provisoire des vieilles halles.

MM. MAJORELLI, président actif.
 J. WUCHER, gymnasiarque.
 E. KOFFMILER, sous-gymnasiarque, remplissant les fonctions de secrétaire-trésorier.
 J. MERCY, chef de matériel.
 J. LACOUR, membre adjoint.

Il reste un second membre adjoint à nommer aux prochaines élections.

Société de Gymnastique de Bordeaux.

Siège social : gymnase BERTINI frères.

MM. LINDER, président.
 DE LONGUERUE, vice-président.
 LANDE, trésorier.

MM. A. Francké, secrétaire.
Bertini frères, gymnasiarques.
L. Lande, membre adjoint.
Etchebarue, id.
Habler, id.
Glottin, id.

Société de Gymnastique de Reims.

Reims, 21 janvier.

Monsieur Eugène Paz,

J'ai l'honneur de vous adresser la composition du comité élu à l'assemblée générale annuelle du 17 janvier :

MM. Doyen, président d'honneur.
Besnard, président actif.
Auger, vice-président.
Triouleyre, secrétaire.
Lallier, vice-secrétaire.
Unold, trésorier.
Aimé, chef de gymnase honoraire.
Senglé, chef de gymnase actif.
Sarret, sous-chef.
Eugster, membre adjoint.
Fontaine, id.
Massonnet, id.

Nous vous donnons connaissance qu'un costume obligatoire vient d'être adopté ; il se compose :

1° D'une chemise de flanelle écrue, avec liseré rouge ;
2° D'un pantalon de coutil, avec passepoil rouge ;
3° D'une ceinture bleue.

Veuillez agréer, etc.

Pour le comité :

Le secrétaire, J.-E. Triouleyre.

EXTRAIT DU RAPPORT PRÉSENTÉ A L'ASSEMBLÉE GÉNÉRALE DE LA SOCIÉTÉ NATIONALE PAR SON PRÉSIDENT M. DUCRET

Le nombre de nos *membres associés*, pendant notre première année, s'est élevé à seize, dont un, M. Paz, a versé 100 francs ; je dois aussi vous signaler la *Gauloise de Reims* qui, en deux versements, a augmenté nos ressources pour l'*Œuvre de la propagation de la Gymnastique en France*, de la somme de 74 francs.

En résumé, nous avons en caisse 634 francs spécialement destinés à l'*Œuvre de propagation*; sur cette somme 502 fr. 70 c. ont été employés à l'achat de deux obligations de la Ville de Paris 1871, portant les numéros 416,410 et 416,411.

Comme nos statuts, le traité conclu entre la Société et M. Paz avait besoin d'être révisé. Chargé de ce soin par votre comité, je suis heureux de pouvoir vous dire, qu'ayant trouvé dans M. Paz l'homme qui tant de fois déjà nous a donné des preuves de son bon vouloir et de son désintéressement, je suis arrivé à un excellent résultat pour notre Société.

Par suite des nouvelles conventions intervenues entre nous, la cotisation mensuelle pourra être réduite à *cinq francs!*

Si vous voulez bien considérer : la salle exceptionnelle qui est mise à notre disposition, les appareils dont nous pouvons nous servir, le personnel (composé de 3 professeurs et de 2 garçons de salle) qui nous apporte son concours, vous voyez

que, sans parler ni du linge, ni des lavabos qu'aucun gymnase ne fournit aux Sociétés, vous paierez ainsi meilleur marché que partout ailleurs.

Ce n'est pas tout cependant.

Pour que notre Société puisse éviter cette décroissance du nombre dont je vous parlais tout à l'heure, nous avons établi des cotisations annuelles au prix de 45 francs.

Afin que tous les Sociétaires puissent bénéficier des avantages que leur donnera cette cotisation, le paiement pourra se faire en deux fois: le premier de 25 fr., en souscrivant, le deuxième de 20 fr., un mois après. De sorte que pour 3 fr. 75 par mois, vous pourrez jouir de tous les avantages énumérés plus haut.

Tels sont, messieurs, les résultats dont je vous parlais. Je suis heureux, je le répète, de les avoir provoqués et obtenus; c'est, je le crois, la meilleure façon de vous remercier de l'honneur que vous avez bien voulu me faire en m'appelant à vous présider.

M. Paz est peut-être blasé sur les remerciments nombreux que nous lui votons, mais sans sa bonne volonté mes efforts eussent été stériles; je ne puis faire autrement que de la constater et de la reconnaître par de nouveaux et chaleureux remerciments.

Pendant ces derniers temps, votre comité s'est beaucoup occupé de la révision des statuts; différentes modifications étaient devenues nécessaires par suite des changements survenus dans notre réglement; d'autres le sont aujourd'hui par les résolutions que vous venez d'adopter; d'autres enfin étaient indiquées par l'expérience.

Ce travail, fait après de nombreuses et sérieuses discussions, est terminé; je prie M. Paz de vouloir bien le reproduire dans son journal, presque toutes les Sociétés de Gymnastique qui se sont fondées dans ces derniers temps s'étant inspirées, pour la rédaction de leurs statuts, de ceux que nous venons de réviser.

Nous empruntons à l'*Annuaire de la Gymnastique Belge*, publié par M. Cupérus, les renseignements suivants:

Il y a actuellement en Belgique 42 Sociétés de Gymnastique qui réunissent en total 4,347 sociétaires.

On compte en Allemagne 1,500 Sociétés fédérées. Le nombre des sociétaires s'élève à 150,000! auxquels il faut ajouter les membres de 82 Sociétés formant encore une association spéciale.

800 Sociétés ont organisé des corps de pompiers en cas d'incendie. Elles possèdent 720 pompes desservies par 33,000 gymnastes.

Janvier 1873

ASSOCIATION DES SOCIÉTÉS FRANÇAISES DE GYMNASTIQUE

Nous publions dans ce numéro le compte-rendu des opérations financières de la *Société nationale de Gymnastique*. Assurément les résultats obtenus n'ont rien de très brillant; il est si difficile à Paris, où les jeunes gens se connaissent si peu et où tant de distractions viennent les détourner des utiles plaisirs de la Gymnastique, de donner aux Sociétés tout le développement désirable; aussi avons-nous voulu faire un nouvel effort et consenti, sur la demande du Comité de la *Nationale*, à réduire le prix de la location de notre salle, de façon que la cotisation pût être descendue pour un mois à cinq francs et pour l'année entière à quarante-cinq francs, chiffre moins élevé pour la capitale que celui de vingt francs en province.

Le Président de la *Nationale*, en nous communiquant l'état pécuniaire de la Société, appelle notre attention sur un point qui a été bien souvent déjà l'objet de notre sollicitude; nous voulons parler de la nécessité de rapprocher d'abord, de

réunir ensuite en un faisceau commun les divers groupes de gymnastes éparpillés sur toute la surface du pays.

L'honorable M. Ducret a cent fois raison de se préoccuper de cette question, et quant à nous, c'est avec un empressement bien naturel que nous la reprenons en main dans ce journal, qui en *a tant de fois déjà entretenu ses lecteurs.*

Nous ne saurions en effet oublier que ce qui jusqu'à ce jour a fait la supériorité de nos voisins sur nous en matière de Gymnastique, c'est l'excellente habitude qu'ils ont, aussi bien en Suisse qu'en Allemagne et en Belgique, de stimuler le zèle de chaque Société locale par sa rencontre annuelle avec toutes les Sociétés associées.

La coutume de réunir périodiquement, en un congrès, les hommes reconnus les plus compétents et les plus assidus parmi les membres des diverses Sociétés, a aussi énormément contribué au progrès général en leur permettant de créer l'unité dans la méthode.

Rien, en vérité, ne saurait être plus favorable au perfectionnement de chaque Société, que ce contact périodique où elle emprunte à toutes les autres les avantages qu'elles possèdent et qui lui font défaut, en même temps qu'elle leur transmet celles de ses idées ou de ses pratiques qui pourraient leur manquer à leur tour.

Cette fraternisation de quelques jours produit aussi de bons élans et de généreuses actions. Les Sociétés les plus riches ont la satisfaction de montrer au public les résultats dus à leur prospérité. Les moins fortunées trouvent l'occasion de signaler la pénurie de leurs ressources et de prouver que, eu égard à leurs moyens, elles ont peut-être fait plus que leurs sœurs; et comme après tout il ne s'agit ni d'amour-propre ni d'intérêt personnel, mais bien d'une œuvre de patriotisme et de propagande nationale, les plus forts tendent franchement la main aux plus faibles, les plus heureux aux moins favorisés, et la Gymnastique, profitant de cette union, s'élève et grandit pour le bien de tous.

Enfin on apprend à se connaître, et quand ce ne serait déjà que la certitude de se réserver un accueil amical partout où siège une Société de Gymnastique, l'idée de l'association mériterait d'être prise en sérieuse considération.

Voici, pour notre part, comment nous entendrions la fête annuelle de l'*Association des Sociétés françaises de Gymnastique*:

Le premier jour serait consacré à un concours entre toutes les Sociétés qui seraient, au préalable, classées par un jury, selon leurs aptitudes, leurs ressources, leur ancienneté, leur nombre.

Le second jour serait réservé à une conférence où l'on débattrait toutes les innovations à apporter dans l'enseignement national de la Gymnastique et dans l'œuvre de l'association. Chaque Société serait naturellement représentée par les délégués issus de son propre vote.

Le troisième jour, enfin, aurait lieu en séance publique et avec la plus grande solennité, la distribution des prix, suivie d'une fête gymnastique, offerte au public par toutes les Sociétés.

A chacune des parties de ce programme répondrait une série de mesures et d'avantages que nous nous contenterons, pour aujourd'hui, d'indiquer sommairement.

A la *Nationale* comme de raison incomberait, la première année, le soin d'obtenir des diverses exploitations de chemins de fer la réduction du prix des places pour les gymnastes. A elle encore le plus spécialement, mais non exclusivement, écherrait la tâche de solliciter de la bienveillance du public les médailles et dons quelconques destinés à récompenser les plus méritants. A elle enfin tout le labeur de l'organisation, de la publicité, etc., etc.

Comme jadis les orphéonistes, les gymnastes des départements réaliseraient ainsi à peu de frais ce rêve de tous les jeunes gens: voir Paris. Et à côté de ce plaisir tout personnel, il y aurait aussi l'utilité générale. Le bénéfice net des re-

cettes irait grossir les fonds communs de l'*Association des Sociétés françaises de Gymnastique.*

Le lecteur a dû remarquer que nous avons dit plus haut que l'initiative n'appartiendrait à la *Nationale* que la première fois. C'est qu'en effet, il n'entre point dans nos vues que cette Société exerce de plein droit et à jamais sa supériorité sur toutes les autres. Les Sociétés réunies décideront chaque année laquelle d'entre elles devra être chargée de l'administration centrale. Et si, comme nous, elles pensent qu'il n'est point juste que Paris soit constamment le centre de leur réunion, elles désigneront annuellement aussi, à la majorité, la ville qui aura l'honneur de les recevoir.

Mais enfin ce sont là des questions de détail que pourront plus tard discuter tout à leur aise les représentants des groupes qui se rallieront à notre idée. Plus la part de conseils et d'action de ces délégués sera large, plus nous nous sentirons allégé, nous qui ployons déjà si souvent sous le fardeau excessif de l'œuvre de propagation que nous avons entreprise, et qui sommes résolu, une fois l'association organisée, à nous tenir en dehors des sphères..... gouvernementales (1).

Nous avons exposé successivement notre pensée et mettons sous les yeux de nos lecteurs les statuts des Sociétés associées. A celles maintenant qui désirent prendre ce titre, de nous éclairer.

Il y a, nous le savons, dans presques toutes les Sociétés des départements, des hommes d'un mérite bien supérieur au nôtre. Nous demandons à ces hommes leur adhésion et leurs conseils. Tous les avis du reste seront les bienvenus, et si notre proposition prend corps, nous essayerons de la mettre debout au mois de septembre prochain, au Palais de l'Industrie.

Statuts des Sociétés associées.

ARTICLE PREMIER. — Les Sociétés de Gymnastique qui adhèrent au programme de la Société Mère, dite *Société Nationale*, sont considérées comme *Sociétés associées*.

L'adhésion doit être envoyée par écrit et revêtue de la signature de tous les membres du Comité de la Société postulante.

ART. 2. — Toute Société admise doit sa coopération à l'œuvre de propagande entreprise par la *Société Nationale*. A cet effet, elle prélève sur la cotisation de chacun de ses membres une somme qui ne peut être inférieure à deux francs par année et par membre.

ART. 3. — Le montant de ce prélèvement est adressé, tous les trimestres, à la *Société Nationale*, qui en donne quittance.

ART. 4. — Les fonds destinés exclusivement à l'œuvre de propagande ne peuvent être employés que sur une décision prise par le Comité de la *Société Nationale* à la majorité des deux tiers de ses membres.

ART. 5. — Les Sociétés qui demandent à être considérées comme *associées* doivent communiquer au siège de la *Société Nationale* :
1° Un exemplaire de leurs statuts et règlements ;
2° Les noms des membres de leur comité ;
3° Le nombre de leurs sociétaires.

ART. 6. — En outre, toutes les fois que de nouvelles décisions pouvant modifier leurs statuts, ou le nombre de leurs sociétaires, ou ayant enfin un caractère autre que celui d'administration particulière, sont prises par les Sociétés associées, elles sont tenues de faire parvenir à la *Nationale* une copie des procès-verbaux ayant trait à ces modifications.

ART. 7. — Les Sociétés en voie de création, qui désirent bénéficier des avantages que la *Société Nationale* se propose d'accorder pour faciliter leur installation, doivent lui faire parvenir les documents suivants :
1° Leurs statuts et règlements ;
2° Les noms des membres de leur comité ;
3° Le nombre de leurs adhérents ;
4° La nature et le chiffre de leurs cotisations ;

(1) On nous rendra au moins cette justice que cette résolution, nous l'avons tenue.

5° Un aperçu des sommes nécessaires à leur installation ;
6° Le mode de remboursement.

ART. 8. — Toute Société fondée par l'entremise de la *Nationale* est de droit *Société associée*, et tenue de se conformer aux articles 1, 2 et 3 des présents statuts.

ART. 9. — La *Société Nationale* dresse, au moins deux fois par an, le relevé des sommes versées entre ses mains, et de celles qu'elle a dépensées. Elle adresse un exemplaire de ce travail à toutes les Sociétés associées.

ART. 10. — Outre l'emploi indiqué par l'article 7, les fonds recueillis sont destinés à organiser des concours, fonder des prix, enfin à tout ce qui a pour but de vulgariser la Gymnastique en France.

ART. 11. — Sur la demande d'un tiers du nombre des *Sociétés associées*, il sera procédé à la convocation d'une assemblée générale extraordinaire, à l'effet de délibérer sur les modifications qui pourraient être jugées utiles dans les statuts.

Ce cas échéant, chaque Société déléguera un de ses membres pour la représenter.

ART. 12. — La valeur de chaque vote sera proportionnelle au nombre de commettants représentés par chaque délégué (1).

———

On nous signale l'existence d'une Société de Gymnastique d'une certaine importance, à Cambrai. Nous espérons avoir des renseignements plus complets à publier dans notre prochain numéro.

———

Une Société de Gymnastique est en voie de formation à Bohaire (Aisne).

———

Le *Comité de la Nationale* a, dans sa dernière réunion, voté à l'unanimité l'ouverture d'un crédit de 150 francs à la Société de Lunéville, pour l'aider à compléter son matériel.

———

20 Février 1873

A NOS LECTEURS

Il y a environ cinquante Sociétés de Gymnastique en France, me disait hier le Directeur de ce journal, et depuis bien des années je dépense en luttes incessantes, en conseils désintéressés, une partie de mon activité, pour aider à leur développement ; je sacrifie mon repos, mes intérêts personnels, à leurs propres intérêts. Elles n'ont pas l'air de s'en douter.

Le découragement fondé qui envahissait M. Paz, devant être combattu de manière à modifier ses impressions, j'osai présenter la défense des Sociétés de Gymnastique en essayant de prouver que cette indifférence n'est qu'apparente, et qu'elle est inhérente à notre nature.

Les vingt années du régime dissolvant qui nous a obsédé ont singulièrement modifié le caractère français.

L'idée du devoir et de l'abnégation généreuse sont si peu dans notre tempérament et dans nos mœurs d'aujourd'hui, que l'on n'ose pas dire à cette génération,

———

(1) La *Nationale*, on le voit, a été le véritable point de départ de l'*Union* des Sociétés de Gymnastique de France : c'est dans ce but de large propagation que nous l'avons fondée, à la suite de nos désastres, et c'est grâce à l'impulsion donnée par cette Société que nous avons pu, le 18 septembre 1873, constituer l'*Union* avec le concours de la *Gauloise*, de Reims, de la *Lorraine*, de Lunéville, et de la *Société d'Epinal*.

A ces Sociétés vinrent se joindre peu de temps après l'*Ancienne* et la *Fraternelle*, de Reims, la *Française* et la *Gauloise*, de Paris, la *Société de Valenciennes*, et enfin la *Toulousaine*.

E. P.

qui a grand besoin d'être refondue, que sur elle repose l'espoir de la France, qu'elle doit fournir à la patrie ces hommes forts et énergiques qui effaceront la tache noire qui souille la carte de notre pays: non! on n'ose pas, on craint d'entendre répondre la femme de Sganarelle.

En effet, comment interpréter le silence général de toutes les nouvelles Sociétés écloses, pour la plupart, sous l'inspiration et d'après les conseils de M. Paz? Depuis leur émancipation elles ne donnent plus signe de vie et demeurent sourdes et insensibles. *Pas une seule réponse n'a été faite au généreux appel que contenait le* MONITEUR DE LA GYMNASTIQUE *publié le 20 janvier, c'est-à-dire il y a un mois.*

Faut-il le dire en rougissant, des correspondants suisses, belges et italiens ont donné toute leur approbation à cette idée de fusion si magistralement exposée par notre rédacteur en chef, et les Sociétés françaises auxquelles s'adressait cet appel sont restées muettes.

Navré de cette indifférence et en concluant avec raison alors que la nécessité d'un organe dévoué aux intérêts des Sociétés de Gymnastique n'avait pas sa raison d'être, M. Paz avait pris le parti de suspendre la publication de ce journal. Nous avons, de concert avec le Comité de la *Nationale*, insisté pour le faire revenir sur cette résolution, car personne n'a jusqu'à ce jour porté plus haut que lui le drapeau de la Gymnastique.

Quand vous seriez pendant un certain temps encore l'écho muet de quelques Sociétés sans voix, ce n'est pas une raison, avons-nous dit à M. Paz, pour abandonner celles qui travaillent et marchent courageusement vers le progrès ; vous oubliez donc les Sociétés de Reims, de Lunéville, de Montbéliard ! Ne vous souvient-il pas de ces encouragements, que vous receviez naguère d'hommes de cœur qui ne désespèrent pas de l'avenir? Ce journal doit être le trait d'union entre les esprits qui pensent que, dans un temps donné, la Gymnastique sera un puissant auxiliaire pour la régénération de notre pays et les sacrifices d'argent, les déceptions, les ennuis, sont d'un bien faible poids dans la balance, quand il s'agit du triomphe d'une si grande cause.

Le Secrétaire de la rédaction.

GILET.

Beaune, le 3 février 1873.

Monsieur Eug. Paz, directeur du MONITEUR DE LA GYMNASTIQUE, *Paris.*

Je crois vous être agréable et rentrer dans le but de votre intéressant journal, en vous annonçant, comme un fait accompli, la création d'une Société de Gymnastique à Beaune.

A l'encontre de ce qui se passe dans beaucoup d'autres localités, la Gymnastique est en telle faveur auprès de notre administration municipale et de toute notre population, qu'aucune difficulté ne s'est présentée et ne pouvait se présenter pour créer la nouvelle Société.

Un local immense, muni d'appareils suffisants, un professeur recommandable, étaient à notre disposition presque gratuitement. Ce sera pour notre petite ville un honneur d'avoir donné l'exemple à nos voisins ; espérons qu'il sera promptement imité.

Les membres fondateurs, au nombre de 60 environ, ont nommé hier leur comité composé de :

 MM. JULES RIGAUD, président.
 EDME GRANDPRÉ, vice-président.
 LOUIS MORAND, secrétaire.
 COMPAIN fils, trésorier.
 GAUTHRON fils, membre adjoint.
 D' MOREAU, idem.

MM. TOURNIER, membre adjoint.
 GOBY, idem.
 CLOUTIER, idem.

Notre ami, M. de Jarry de Beaufremont, nous apprend que tous les chefs-lieux d'arrondissement, tous les chefs-lieux de canton et presque toutes les communes du département des Vosges sont, à l'heure qu'il est, et grâce à son impulsion persévérante, pourvus de gymnases.

M. P. Ragard, professeur de Gymnastique à Vitry-le-Français, nous informe qu'une Société de Gymnastique est, par ses soins, en voie d'organisation dans cette ville.

Nous lisons dans l'*Indépendant Rémois* :

La lettre suivante a été adressée au président de la Société de Gymnastique la *Gauloise*, par M. V. Diancourt, maire de Reims :

Reims, le 12 février 1873.

Monsieur le Président,

La Société la *Gauloise* a bien voulu verser une somme de 1,201 fr. 55 c. montant d'une souscription au profit des Alsaciens-Lorrains réfugiés dans notre ville. En vous accusant réception de cette cotisation au nom du comité de secours, permettez-moi de vous exprimer ma gratitude pour cet acte de généreuse sympathie en faveur de nos malheureux compatriotes aujourd'hui nos concitoyens. Je vous prie de vouloir bien être l'interprète de mes meilleurs sentiments près des membres de la Société la *Gauloise*.

Agréez, Monsieur le Président, l'assurance de mes sentiments distingués.

Le Maire de Reims, Président du comité.

V. DIANCOURT.

Mars 1873.

L'article qui se trouvait en tête de notre dernier numéro, sous la signature du Secrétaire de la Rédaction, a été entendu par un grand nombre de nos lecteurs (rien des Sociétés). Des lettres, des protestations on ne peut plus sympathiques, nous sont parvenues. Presque toutes, par l'élévation des sentiments et la justesse des idées qu'elles renferment, auraient trouvé place dans les colonnes de ce journal, si elles nous eussent été moins personnelles.

Nous offrons aux auteurs de ces lettres l'expression de notre sincère gratitude. E. P.

La Société *Franco-Suisse* de Gymnastique, présidée par M. Christhman, a donné, dimanche, sa séance annuelle.

Le concours a été des plus brillants, et après avoir prononcé quelques paroles pleines de patriotisme, le président a fait connaître le nom des lauréats.

Ces noms, que nous nous faisons un plaisir de citer dans notre journal, sont ceux de MM. Bollinger, Desbordes, Christhman, F. Madeline, Combes, Bertaux, E. Parly, Jaquet, Scotte, Hert, Laughard, Denarié, Vivien, Périllat, Chambellan.

L'ANCIENNE
Société de Gymnastique
DE
STRASBOURG

Strasbourg, le 4 mars 1873.

Monsieur Eugène Paz,

Nous venons vous prier de vouloir bien nous honorer, si faire se peut, de votre présence, au banquet que nous organisons pour le 8 courant, à 7 heures 1/2 du soir, à l'occasion du neuvième anniversaire de la fondation de l'*Ancienne*.

En cas d'acceptation, nous vous serions infiniment obligés de vouloir bien nous indiquer l'heure de votre arrivée pour que le comité d'organisation puisse vous prendre à la gare.

Dans l'attente du plaisir de recevoir de votre part l'agréable nouvelle d'acceptation,

Nous avons l'honneur, Monsieur, de vous présenter, avec nos sincères salutations, l'assurance de notre parfait dévouement.

Pour le comité,

Le Vice-Président,
CH. SEYDER.

Avril 1873

LA SOCIÉTÉ NATIONALE

La Société de Gymnastique la *Nationale* donnait jeudi, avec une solennité inaccoutumée, sa séance *semestrielle*. Le public parisien avait répondu aux nombreuses invitations qui avaient été faites, et les tribunes de l'immense salle du Grand Gymnase étaient encombrées par une foule sympathique.

Cette charmante soirée a prouvé une fois de plus ce que peut la volonté, le travail, la persévérance et une bonne organisation. Nous ne pouvons ici raconter tous les exercices auxquels se sont livrés les gymnastes. Mais qu'on nous permette de signaler ceux qui ont le plus impressionné l'assemblée.

. .

Sur l'estrade prennent place M. Ducret, *président de la Société*, et M. Eugène Paz, *président d'honneur*, chargé, par le comité, d'adresser à cette vaillante jeunesse quelques paroles de félicitations et d'encouragement.

M. Ducret donne lecture de la lettre suivante, qui prouve toute la sollicitude de M. le Ministre de l'Instruction publique pour le développement de la Gymnastique en France [1]:

CABINET DU MINISTRE
de
L'INSTRUCTION PUBLIQUE
des cultes
et des beaux-arts.

Paris, le 17 avril 1874.

Mon cher Paz,

J'ai reçu votre invitation pour assister à la grande séance que la *Société Nationale* donne ce soir dans votre beau gymnase. Je vous prie de croire à tout mon regret de ne pouvoir en profiter. Je suis arrivé de Marseille hier matin, et j'ai trouvé un tel encombrement d'affaires que je ne sais comment y suffire.

Je suis tellement partisan de la Gymnastique, qu'il ne faut pas moins qu'une impossibilité absolue pour me retenir. Vous savez d'ailleurs que je connais la maison.

Dites bien tous mes regrets aux membres de votre comité, et croyez, mon cher Paz, à mes sentiments les plus affectueux.

JULES SIMON.

[1] M. Jules Simon s'était fait représenter à la séance par M. LÉON COHN, son secrétaire particulier.

M. Paz alors, s'adressant à l'assemblée et aux membres de la Société, prononce une allocution chaleureuse que nous eussions bien voulu reproduire en entier.

Plusieurs fois interrompu par les applaudissements de toute la salle, ce discours a été salué par des *bravos* qui ont prouvé à notre directeur qu'il était dans le vrai, et que la Gymnastique rencontre chaque jour, en France, de plus grandes sympathies.

Nous ne pouvons néanmoins résister au plaisir d'en donner une analyse succinte, persuadé que nos lecteurs nous en sauront gré.

M. Paz établit d'abord les principes qui ont présidé à la fondation de la *Société Nationale*. Les amateurs de Gymnastique qui la composent visent, non pas à l'effet, dit-il, mais à un but moralisateur et patriotique.

Prenant ensuite un exemple en Allemagne, il nous fait assister à toutes les vicissitudes de la vie de Jahn, le propagateur de la Gymnastique dans ce pays ; il nous montre la Prusse, bouleversée par nos armées en 1807, préparant, dès cette époque, par la Gymnastique, la revanche de 1870 ; il termine par un rapprochement ingénieux, en disant : « Ce que la Gymnastique a fait après Iéna, elle saura bien le renouveler après Sedan. »

Passant en revue les statuts de la Société, M. Paz fait remarquer que la devise de la *Nationale* se résume dans ce seul mot : DISCIPLINE, et, à cette occasion, il félicite tous ses membres d'avoir su comprendre que « c'est précisément dans une société démocratique, où les citoyens sont appelés à se gouverner eux-mêmes, qu'il faut le plus d'ordre et de déférence mutuelle. Dans une République, dit-il, il faut que chacun comprenne qu'après avoir voté comme souverain, il doit savoir obéir comme citoyen. » Enfin il termine par une image toute poétique, montrant que la « matière doit être châtiée, domptée par l'exercice, afin que l'âme puisse s'élever dans les régions sereines, dégagée de l'étreinte brutale de la chair. »

Plusieurs salves d'applaudissements ont accueilli cette brillante allocution. Nous n'avons qu'un regret, c'est que notre mémoire ne nous ait pas permis d'en citer textuellement les principaux passages.

Sur un signal du gymnasiarque, les gymnastes sont debout et la séance se continue avec un entrain merveilleux. Les barres parallèles, les anneaux, le saut du cheval, la barre fixe, ont été l'objet de l'attention générale ; tous ces exercices, réglés par M. Paz, ont été dirigés d'une manière remarquable par le gymnasiarque Lopez, avec l'aide des professeurs du Grand Gymnase, ses collègues, MM. Gauzil, Salonne et Daguin.

A onze heures, tout était fini ; le public émerveillé se retirait en admirant ces jeunes gens aux poitrines robustes, aux corps souples et gracieux. C'est avec de tels éléments, disait-on, que l'on régénère un pays, et que l'on efface tous les vestiges des désastres qui sont venus l'accabler.

Le Secrétaire de la Rédaction.

ALSACE-LORRAINE

Nous avons reçu de nos frères d'Alsace la lettre suivante, que nos lecteurs, nous en sommes certain, liront avec le plus sympathique intérêt :

Strasbourg, le 10 mars 1873.

Monsieur le Directeur,

L'appel que vous avez fait par le *Moniteur de Gymnastique* aux Sociétés françaises de se faire connaître a été entendu en Alsace.

Quoique malheureusement nous ne fassions plus, momentanément du moins, partie de cette grande et bien-aimée famille française, nous ne doutons pas que vous n'accueilliez favorablement la liste des comités de nos Sociétés de Gymnastique de Strasbourg et lui accordiez une place parmi celles de nos sœurs françaises.

Outre le désir de nous faire connaître, nous en avons un autre qui n'est guère

moins grand: nous parlons d'un désir de protestation contre une usurpation, contre laquelle nous, les vaincus, nous sommes impuissants.

Il s'est formé ici une Société de Gymnastique allemande (on la dit même patronnée par le gouvernement, qui s'intitule: Société de Gymnastique de Strasbourg (Strassburger Turnverein).

Vous comprenez, Monsieur le Directeur, quels inconvénients et désagrements cette usurpation peut nous causer, surtout quand cette Société annonce sa fusion avec la Société de Gymnastique allemande (une deuxième Société qui s'est formée ici); aussi nous vous serions infiniment obligés de porter à la connaissance des Sociétés de Gymnastique françaises en particulier, et de vos lecteurs en général, que toutes et quantes fois ils entendront parler de la Société de Gymnastique de Strasbourg, et qu'il ne soit ajouté à cette dénomination le nom particulier de l'une ou de l'autre Société, l'*Ancienne*, la *Fraternelle*, l'*Union*, qui toutes les trois on été fondées avant la malheureuse guerre qui nous a arrachés de la patrie de notre cœur, il est question de la Société de Gymnastique allemande avec laquelle nous n'avons ni rapports ni liaison.

Voici maintenant la composition des comités de nos Sociétés pour l'année courante:

L'ANCIENNE
Fondée en 1864.

MM. E. DIENER, président honoraire.
A. WOLFF, président.
CH. SEYDER, membre du comité central de l'Association des gymnastes alsaciens, vice-président.
E. STREISGUTH, secrétaire.
G. ZEYSSOLFF, chef de Gymnastique.
E. WINDER, caissier.
A. GERGARD, chef du matériel.

LA FRATERNELLE
Fondée en 1868.

MM. C. HEISER, président honoraire.
E. ROBERT, président.
J. NORRIEL, vice-président.
CH. BETTIG, secrétaire.
S. HERZOG, chef de Gymnastique.
H. WEILL, trésorier.
LANFFENBURGER, assesseur.

L'UNION
Fondée en 1869.

MM. C. HEISER, président honoraire.
H. WEILL, président.
TH. LOUY, vice-président.
H. NORDEMANN, secrétaire.
ACH. LÉVY, trésorier.
E. WEILL, assesseur.

En vous remerciant à l'avance des bons soins que vous apportez à la publication de cette liste,

Nous vous présentons, Monsieur le Directeur, avec nos sincères salutations, l'assurance de notre entier dévouement.

LE COMITÉ CENTRAL
De l'Association des Gymnastes strasbourgeois.

P. S. — Nous vous autorisons à publier la présente telle qu'elle ou à y introduire les changements que vous trouverez nécessaires.

P. S. — Le comité de l'association des gymnastes strasbourgeois a, par la même occasion, l'honneur de vous donner ci-dessous, la composition de son bureau pour l'année 1873.

Cette association est formée entre l'*Ancienne*, la *Fraternelle* et l'*Union*, en vue de resserrer leurs rangs éclaircis par suite des nombreux départs de leurs membres pour la France, et aussi pour donner plus d'impulsion à la cause de la Gymnastique.

MM. ALF. WOLFF (président de l'*Ancienne*), président.
 E. ROBERT (président de la *Fraternelle*), vice-président.
 THÉOP. LOUY (vice-président de l'*Union*), secrétaire.
 GD. ZEYSOLFF (membre du comité de l'*Ancienne*), trésorier.
 MYRTIL WEIL (président de l'*Union*)
 CH. BETTIG (secrétaire de la *Fraternelle*),
 REIBER (de l'*Ancienne*),
 T. HERZOGG (membre du comité de la *Fraternelle*),
 ACH. LÉVY (membre du comité de l'*Union*),
 } membres assesseurs.

La Société *l'Ancienne* de Reims nous annonce qu'elle va donner, dans le courant de mai, une grande séance de Gymnastique dans le cirque de cette ville.

Nous lisons dans le *Courrier de la Champagne* :

La Société de Gymnastique la *Gauloise* vient de réviser ses statuts et a procédé à l'élection d'un nouveau comité, qui se trouve ainsi composé :

MM. EUGÈNE PAZ, membre d'honneur.
 JULES MARTIN, président.
 JULES HOUZEAU, vice-président.
 BOULANGER, trésorier
 MILLARD, secrétaire.
 LAFFOND, vice-secrétaire.
 EMILE PATÉ, chef de Gymnastique.
 LÉGER, moniteur.
 BLANCOU, instructeur.
 FÉLIX GILLET, membre adjoint.
 DUFOSSEZ, id.
 WALBAUM, id.

Le retour de la belle saison promet de faire entrer la Société dans une voie toute nouvelle. C'est ainsi que, dimanche déjà, a eu lieu une promenade dont le récit suivant nous a été adressé :

« La *Gauloise* vient d'exécuter sa première excursion de l'année.

» Dimanche matin, une quarantaine de ses membres, dans la tenue de la Société, s'embarquaient pour Rilly, d'où ils partaient dans le meilleur ordre vers le bois de Germaine. Là, sous la direction de leur chef M. Paté, ils exécutèrent des marches et contre-marches toutes militaires.

» Vers une heure, un déjeuner confortable les attendait à Germaine, à l'hôtel de la Gare, tenu par M. Potte. La joie et la bonne tenue n'ont pas cessé de régner dans cette réunion toute cordiale. Le temps incertain de l'après-midi a empêché l'excursion projetée, et le train de 4 heures 30 ramenait à Reims ces jeunes gens qui venaient de passer une charmante journée aussi hygiénique que joyeuse.

» Nous croyons pouvoir espérer que la *Gauloise* n'en restera pas là et qu'elle

— 80 —

M. MILLARD, secrétaire de la *Gauloise*, de Reims, nous adresse la lettre suivante :

Monsieur Paz,

J'ai l'honneur de vous adresser d'autre part copie d'une lettre que vient de recevoir M. Paté.

C'est, je crois, un succès pour la *Gauloise* et pour les Sociétés de Gymnastique en général, que de voir un jeune homme avoir, au moment de son engagement, une position si exceptionnelle, et cela quinze jours après son arrivée au corps.

La *Gauloise* poursuit toujours avec ardeur sa tâche de propagande ; malgré la loi militaire qui nous a enlevé un certain nombre de membres, nous nous maintenons entre 160 et 170 membres actifs, grâce aux nouvelles recrues qui nous arrivent de toutes parts.

Recevez, etc.

Le Secrétaire de la *Gauloise*,
A. MILLARD.

Reims, 23 avril 1873.

Reims, 16 avril 1873.

Monsieur Paté,

Je suis heureux de vous annoncer que je viens de recevoir une lettre de mon fils L. Tinot, chasseur au 8me bataillon, 4me compagnie, à Toulouse, qui m'informe qu'il est nommé moniteur de 1re classe au gymnase, et chargé spécialement de l'instruction des volontaires d'un an, et cela d'emblée, comme il me le dit, après avoir reçu de chaleureuses félicitations de la part de tout le personnel d'instruction.

A cet emploi est joint l'avantage de la permission permanente de 10 heures ; plus de corvée et la solde de sergent.

Je vous prie, monsieur, de faire part de cette nouvelle à ses camarades de la *Gauloise*.

Agréez, monsieur, mes remerciements pour les leçons qu'il a reçues de vous.

Signé : TINOT.

Monsieur Eugène Paz, directeur du MONITEUR DE LA GYMNASTIQUE, directeur du Grand Gymnase, Paris.

Liège, 21 mai 1873.

Monsieur,

Au nom des gymnastes belges, nous avons l'honneur d'inviter les gymnastes français à la septième fête fédérale belge et internationale de Gymnastique, qui aura lieu à Liège le 6 juillet prochain.

La solidarité qui unit les défenseurs d'une cause commune, trop peu comprise encore, nous donne l'espoir que notre appel sera entendu et que les gymnastes de France viendront en grand nombre à Liège resserrer les liens d'amitié qui unissent nos deux pays.

Nous nous adressons à vous, monsieur, qui entrez pour une si large part dans les progrès que la Gymnastique a réalisés en France, pour vous prier de transmettre notre invitation aux gymnastes français par la voie de votre excellent journal, et nous vous présentons, avec nos remerciements, l'expression de notre plus haute considération.

La Commission permanente de la fédération belge de Gymnastique.

Le Trésorier,	Le Secrétaire,	Le Président,
P.-J. KEYBETS.	EUG. DEFRANCE,	EUG. MIGNOT.
	rue Sainte-Marguerite, 19.	

www.ingramcontent.com/pod-product-compliance
Lightning Source LLC
Chambersburg PA
CBHW071420220526
45469CB00004B/1364